5 位專家指導！表情呈現大滿足！

女子
表情屬性大全

瑞昇文化

CONTENTS

Lesson !

PART 2　屬性

就非常喜歡你！♥

我從以前

驚！

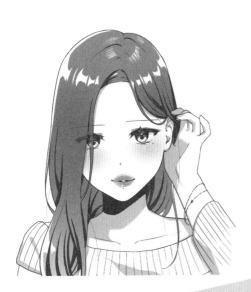

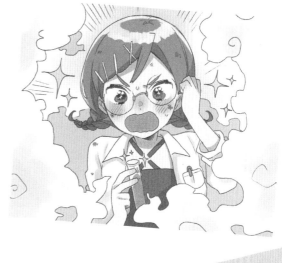

幸原ゆゆ kouhara yuyu

自由插畫家。
平時主要為童書、社交遊戲繪製插畫。

pixiv：2378869　twitter：@k0uhara

▶ 幸原ゆゆ的繪畫方式

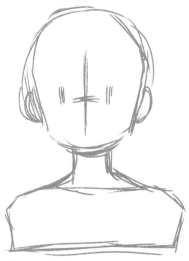

1 在臉部中心畫十字，大致決定耳朵和眼睛位置。直線是髮際線至嘴巴，橫線是眼睛與眼睛之間的參考基準。

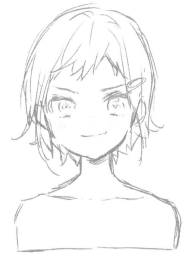

2 根據1所標示的比例，畫出臉上各部位器官。為避免線稿過於紊亂，髮束流向畫得細一些。

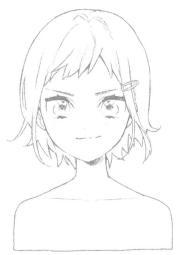

3 製作線稿。外側輪廓線條粗一點，髮束流向等內側線條細一點，以粗細打造強弱。

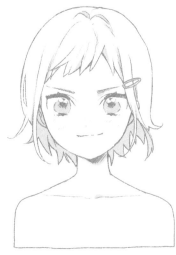

4 塗滿眼睛、加上陰影就完成了。想要打造深淺立體感，務必確實加上陰影。只要在靠近前面的部位加上一點陰影，就能畫出帶有遠近感的臉孔。

くろでこ kurodeko

居住於三重縣的自由插畫家。
主要從事插畫和角色人物設計等工作。

pixiv ：1426321 twitter ：@ymtm28

▶ くろでこ的繪畫方式

1 以剪影方式粗略畫出大致形狀。如果平時必須
畫出相同臉孔、相同髮型的情況，可以利用改
變剪影的方式畫出各種變化。

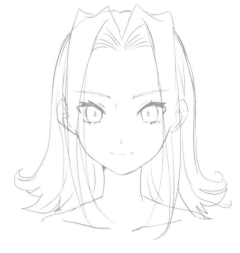

2 描繪草圖。製作草圖時難免會畫出幾條雜亂線
條，但在這個步驟中仔細減少不需要的雜亂線
條，後續作業處理起來會更加輕鬆。

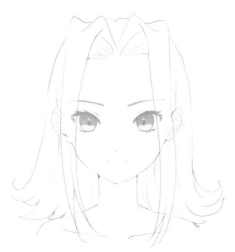

3 邊上色邊清除臉部多餘線稿。決定整體形象，
從眼睛開始描繪重要五官。

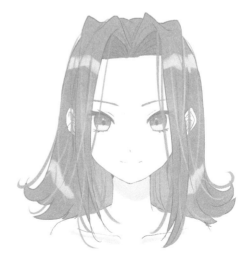

4 完成清稿和陰影上色作業。在頭髮輪廓線上添
加沒有輪廓線的髮絲，給人隨風飄動的自然印
象。

北彩あい kitasaya ai

北海道出生的自由插畫家。
主要從事彩色插畫、網路漫畫上色、角色人物設計等工作。

pixiv ：3065749 twitter ：@kitasaya1833

▶ 北彩あい的繪畫方式

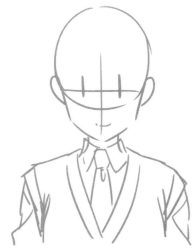

1 先簡單取比例。畫出類似橢圓形和倒三角形作為臉部輪廓，然後描繪十字以決定眼睛位置。

0.5：1：1：1：0.5

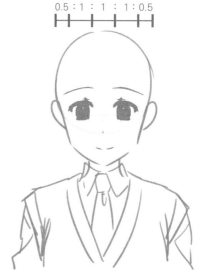

2 根據1所標示的比例，畫出眼睛。眼睛和臉部輪廓的間距比例為0.5：1：1：1：0.5。

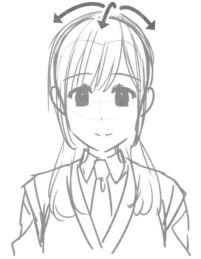

3 描繪髮束流向時，特別留意髮旋位置。在額頭部分畫出心形上緣的線條，以此作為髮際線的參考比例。

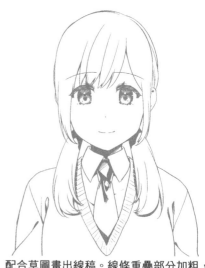

4 配合草圖畫出線稿。線條重疊部分加粗，有助於利用強弱來展現變化。

鍋木 nabeki

遊戲公司所屬的插畫家。
平時主要工作是描繪男性取向的立繪（不包含背景的角色人物圖）
和靜態圖等。

twitter：@nabeki_1

▶ 鍋木的繪畫方式

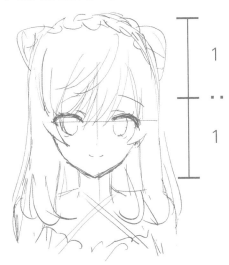

1 畫一個十字，作為眼睛高度和臉部中心的依據，然後大致畫出輪廓。頭頂至眉毛和眉毛至下顎的比例約為1：1。

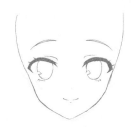

2 畫完臉部輪廓後，先畫出容易讓人留下深刻印象的眼睛來決定其他各部位的位置，然後再依序畫出鼻子、嘴巴。

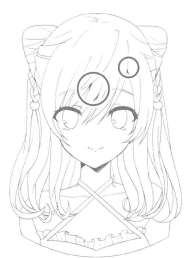

3 描繪頭髮，在線條重疊的地方以塗黑的滿版方式處理，完成線稿。

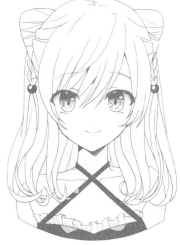

4 為了強調臉部給人的印象，提高眼睛的上色密度。另外也為了打造變化，以塗黑的部分作為瞳孔。

たぴおか *tapioka*

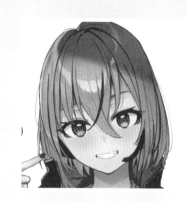

自由插畫家。
這是第一份正式工作。
平時常在 Twitter 和 Pixiv 投稿畫作。

pixiv：20249961　**twitter**：@OekakiTapioka

▶ たぴおか的繪畫方式

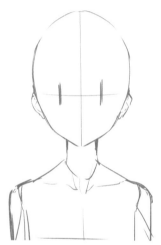

1 粗略勾勒臉部輪廓，在臉部中心畫十字作為比例依據。用簡單的線條決定眼睛位置。

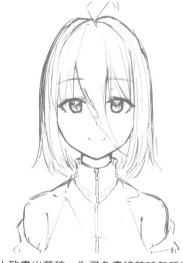

2 大致畫出草稿。為避免畫線稿時無所適從，在這個階段裡要先決定好髮流、表情等細節。

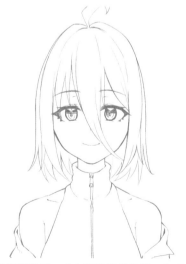

3 描繪線稿時，多加留意線條強弱。如果是只有線稿的插畫，也要仔細畫好眼睛細節；如果最後會上色，只需要畫輪廓就好。

4 上色塗黑，畫出陰影和高光部分就完成了。由於整件衣服塗黑，所以皺摺部分改以白色線條呈現。

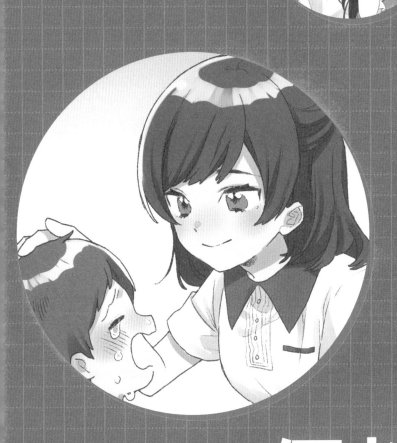

PART 1 · 個性

根據個性的不同，有些角色會有動用臉上所有五官的誇張表情，有些角色則是面無表情，老是低著頭。

我們可以透過描繪表情來展現個性，無須使用任何言語，就能以簡單易懂的方式向大家傳遞「角色人物特性」的設定。

在 Part 1 中，將依序為大家介紹謹慎認真、小惡魔等不同個性的女性人物表情。

純樸

給人溫柔圓潤的感覺,帶有一絲鄉下純樸氣息。樸素、誠實、不做作的溫柔,待在她身邊可以完完全全放鬆。讓人留下溫文儒雅的第一印象。

基本容貌

絲毫不做作,坦率又誠實,充滿人情味。臉上雀斑更增添純真樸實感,整個人散發溫柔氣息。為了給人溫潤柔和的印象,描繪時特別將重點擺在純樸、可愛、惹人憐愛的自然和諧表情。

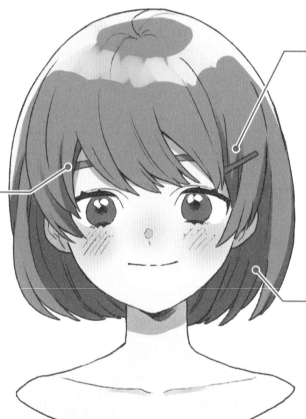

髮夾增添樸實無華的形象

以一個簡單大方的髮夾裝飾略顯厚重的瀏海,呈現絲毫不做作的樸實感。

眉毛加粗,打造純樸感

以臉頰上的雀斑和加粗的眉毛打造純樸感,表現出不知人間險惡的單純。

給人溫柔感覺的圓形輪廓

圓潤柔軟的輪廓有助於打造安逸溫柔的氛圍。

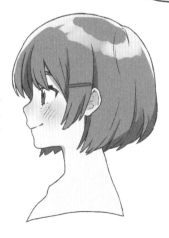

側面

為了營造溫暖柔和氛圍,鼻子不要畫得太挺,可以讓整體顯得更加可愛。

斜側面

臉頰和下巴線條鼓起有弧度。雙眼皮、微微下垂的眼睛,再加上濃密垂眉,憨厚的表情最惹人憐愛。

笑臉

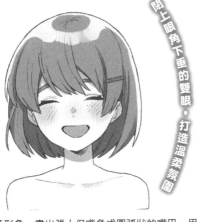

閉上眼角下垂的雙眼，打造溫柔氛圍

為了塑造溫柔形象，畫出張大但嘴角成圓弧狀的嘴巴，用整張臉開懷大笑的表情。八字眉更加下垂，以及闔上眼後眼角些許下垂的雙眼，讓整個人顯得更為溫柔。

生氣

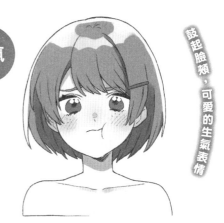

鼓起臉頰，可愛的生氣表情

畫出鼓起單側臉頰的線條，利用眉尾上提來表現可愛，一點都不可怕的生氣表情。瞳孔朝中間靠攏以營造瞪人的感覺。

悲傷

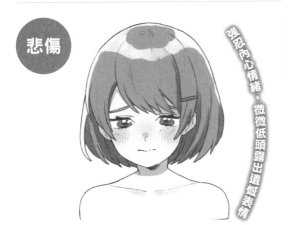

強忍內心情緒，微微低頭露出遺憾表情

面露遺憾的表情，臉部稍微朝向下方。以八字眉和低垂的眼神來表現悲傷。波浪形的嘴唇緊緊閉合。

哭泣

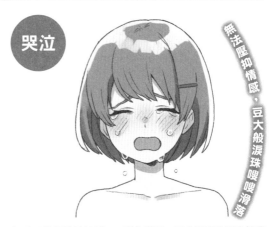

無法壓抑情感，豆大般淚珠嗖嗖滑落

無法壓抑超載的情緒，一閉上雙眼，豆大般淚珠便自然滑落。張大嘴巴，用整張臉來打造表情。

驚訝

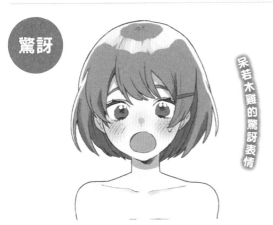

呆若木雞的驚訝表情

完全愣住地張大嘴、睜大眼，眉毛也高高向上揚起，增添「哇啊！」大驚失色的驚訝表情。頭髮部分增加一些彈跳感。

害羞

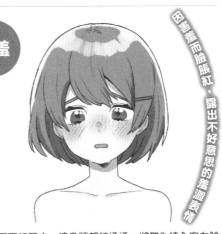

因害羞而臉脹紅，露出不好意思的羞澀表情

因害羞而面紅耳赤，連鼻頭都紅通通，將難為情全寫在臉上。嘴巴微微開啟，縮短眉毛與眼睛之間的距離。

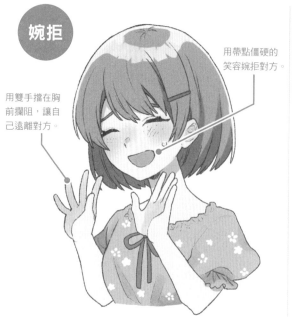

婉拒

用帶點僵硬的笑容婉拒對方。

用雙手擋在胸前攔阻,讓自己遠離對方。

嘴角不過度上揚,露出尷尬的虛假笑容

雙手手掌向前推出,做出讓對方知難而退的婉拒動作。稍微收下巴,嘴角歪斜一邊,營造露出尷尬假笑的感覺。

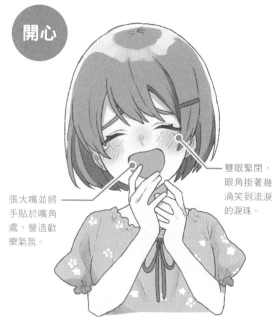

開心

雙眼緊閉,眼角掛著幾滴笑到流淚的淚珠。

張大嘴並將手貼於嘴角處,營造歡樂氣氛。

以笑到流眼淚來表達開心程度

張大嘴巴,透過臉部五官和身體來呈現開心大笑的模樣。將手貼於嘴邊,並且搭配八字眉,眼角掛著幾滴笑到流淚的淚珠。

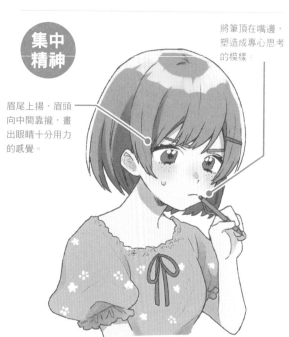

集中精神

將筆頂在嘴邊,塑造成專心思考的模樣。

眉尾上揚,眉頭向中間靠攏,畫出眼睛十分用力的感覺。

眉毛不過度上揚,保留純樸的形象

提高眉尾,打造全神貫注的模樣。注意嘴角不過度上揚,才能保留純樸的形象。用力抿嘴使嘴唇稍微向外突出。

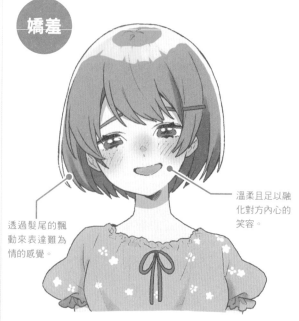

嬌羞

溫柔且足以融化對方內心的笑容。

透過髮尾的飄動來表達難為情的感覺。

透過足以令人融化的笑容來塑造溫馨氣氛

細長的眼睛、溫柔地微微張開的嘴巴、下垂的眉毛,再加上紅紅的鼻子,一張足以令人融化的表情,整個人散發溫和柔順的氣息。以粗線強調雙眼皮,表現嬌羞的眼神。

基本

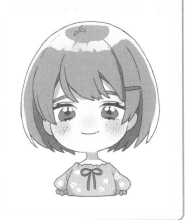

想強調圓潤的形狀時，就連髮尾也要修飾成圓弧狀。放大髮夾和胸前蝴蝶結的尺寸，讓整個人的感覺顯得小巧玲瓏。

喜悅

張大嘴巴讓臉頰更顯圓潤。閉上雙眼，讓眉毛更加下垂，畫出溫馨的滿面笑容。

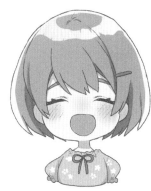

生氣

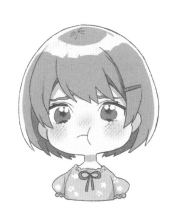

鼓起臉頰，噘嘴的生氣表情。為了表現不滿情緒，將眉毛畫成波浪狀。

悲傷

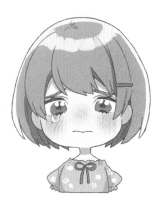

抿嘴加上八字眉。將眼睛畫得細長些，並且充滿濕潤感，然後在單邊眼角掛著瞬間就會滑落的大淚珠。

實作！ 一格漫畫

▶ 情境解說

為了讓初次見面的野貓卸下心房和恐懼，善解人意的少女溫柔地餵野貓吃飼料。完全不在意弄髒自己的衣服，蹲在草地上凝視貓咪津津有味地吃著自己帶來的貓飼料罐頭，並且輕輕撫摸貓背跟牠說話。

▶ 描繪重點

以微笑的嘴角來表現貓咪療癒人心的喜悅情感。藉由貓咪溫馴地讓人類撫摸，間接表現少女的善良與溫柔氛圍。

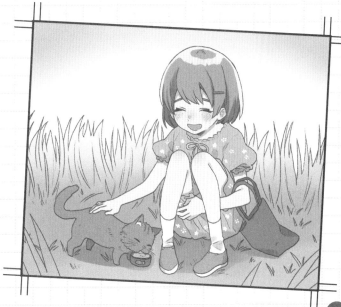

活潑

像個小男孩又充滿旺盛活力的個性，不喜歡凡事講道理，喜歡以直球對決。是個好懂秒懂的角色人物，情感表現坦率且起伏大。

基本容貌

活潑又秀氣的，像個小男孩似的容貌。靈活的雙眼、吊眉、運動健將的短髮。這些都是呈現活潑、朝氣蓬勃的必要條件。男子氣概中加入一些女性元素，有助於使表情更具畫龍點睛的效果。

充滿活潑感覺的吊眉

眉毛是表現一個人的個性和情感的重要部位。這個角色充滿旺盛活力且具有行動力，吊眉有助於讓人留下活潑有朝氣的印象。

一雙明亮又靈活的大眼

在眼睛裡添加局部高光，表現朝氣蓬勃又直率的形象。

容易活動的飄逸短鮑伯頭

若說到運動健將的髮型，首推短鮑伯頭。不但保留女生氛圍，還多了一份活潑俏皮的感覺。

側面

描繪後腦勺的頭髮時，隨時留意弧度並調整髮量。打造髮尾的跳動感，讓人留下充滿活力的印象。

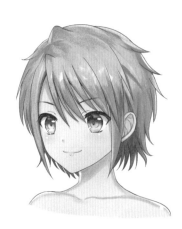

斜側面

俐落的下顎線條輪廓。別忘記重要的吊眉，有助於讓人留下個性堅毅的印象。

笑臉

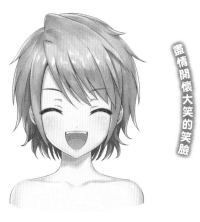

盡情開懷大笑的笑臉

打造無憂無慮的純真笑容。張大嘴給人彷彿聽見笑聲的感覺。維持基本型眉毛，搭配拱橋形狀的雙眼，打造發出內心的燦爛笑容。

生氣

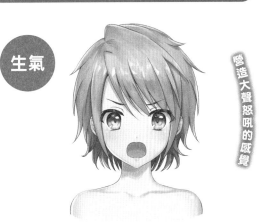

營造大聲怒吼的感覺

這是一個充滿正義感的角色，生氣時也會毫不猶豫地大聲怒吼。皺著眉頭張大嘴，給人有種彷彿聽見怒吼聲的感覺。

悲傷

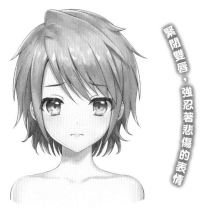

緊閉雙唇，強忍著悲傷的表情

為了塑造強忍著悲傷的感覺，將眉毛向內側擠壓，並且緊閉雙唇。眼睛稍微畫得小一點，營造愁眉不展的憂傷氛圍。

哭泣

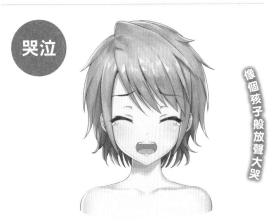

像個孩子般放聲大哭

個性單純又直接，所以要營造一種像小孩般放聲大哭的感覺。八字眉配上張大的嘴巴，再加上淚流不止的模樣。

驚訝

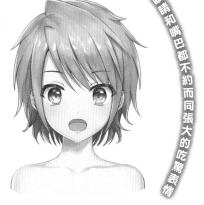

眼睛和嘴巴都不約而同張大的吃驚表情

角色的個性是喜怒哀樂都寫在臉上，所以透過不加修飾的大眼和大嘴巴來呈現吃驚表情。由於睜大雙眼，可以清楚看到整個瞳孔的輪廓。

害羞

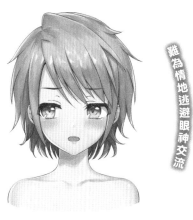

難為情地逃避眼神交流

嘴巴微微開啟，打造害羞，欲言又止的模樣。眼神閃躲加上皺眉表情，給人一種尷尬又困窘的感覺。最後在臉頰上畫腮紅來表現臉紅。

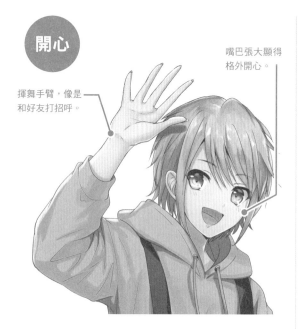

開心

揮舞手臂，像是和好友打招呼。

嘴巴張大顯得格外開心。

以開朗的笑容來展現內心的愉悅

以張大嘴巴的開朗笑容來表達內心愉快。再透過揮舞手臂向好友示意以突顯角色人物好人緣的個性。

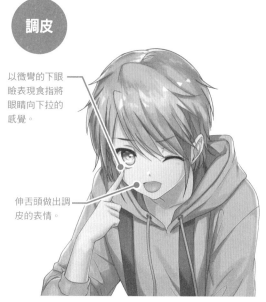

調皮

以微彎的下眼瞼表現食指將眼睛向下拉的感覺。

伸舌頭做出調皮的表情。

塑造淘氣、頑皮的模樣

像個小孩一樣調皮，喜歡捉弄人。透過做鬼臉，用手指翻開下眼皮，閉上單側眼睛，以及吐舌頭的表情來展現調皮搗蛋的特性。

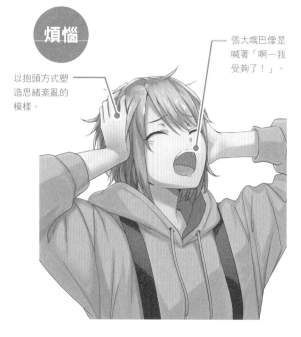

煩惱

以抱頭方式塑造思緒紊亂的模樣。

張大嘴巴像是喊著「啊─我受夠了！」。

塑造思緒紊亂，不知所措的模樣

不擅長縝密的思考，腦中一片混亂的模樣。抱著頭，抓著頭髮，再加上張大嘴巴，發出焦躁不安的喊叫聲。

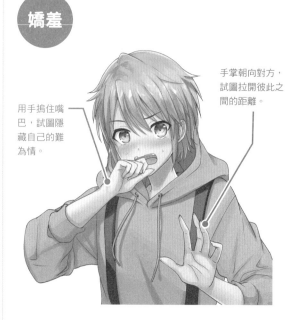

嬌羞

用手搗住嘴巴，試圖隱藏自己的難為情。

手掌朝向對方，試圖拉開彼此之間的距離。

尷尬到發囧

男女好友成群卻不擅長處理戀愛問題，面對突如其來的告白，驚訝到不知所措。以臉紅和冒冷汗來表達尷尬害羞的模樣。

基本

為了保留運動健
將的形象,即便
是Q版人物,也
刻意不將臉部輪
廓畫得太圓。

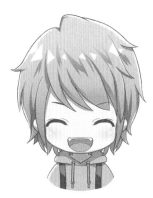

喜悅

為了讓人有彷彿聽到
燦爛笑聲的感覺,以
張大的嘴巴、拱橋形
狀的雙眼來打造爽朗
笑容的表情。

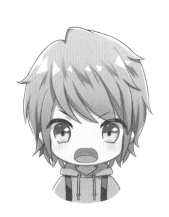

生氣

如同P15正常版的
生氣表情,以拉高
眉尾、張大雙眼和
嘴巴來呈現怒吼的
生氣表情。

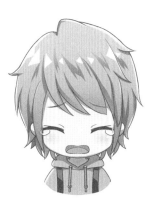

悲傷

張開嘴哭出聲音的模
樣。相對於小巧玲瓏
的圓臉,刻意以偏大
的淚珠來強調悲傷難
過。

實作! 一格漫畫

▶ 情境解說

今天和朋友相約逛街,提早來到相約地點,突
然一時興起想要捉弄好友,於是偷偷躲在角落
裡。看著朋友珊珊來遲且一臉不安地確認手機
訊息,我立刻飛奔出來抱住好友。

▶ 描繪重點

這個角色人物像個小孩般調皮,老是喜歡捉弄
好友,所以要將活潑又開朗的個性表現出來。
應該也沒有其他角色可以像她一樣是個萬人
迷,受到大家喜愛。

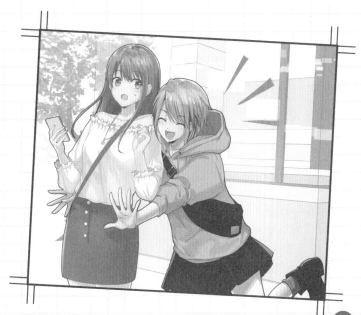

冷漠

總是非常冷靜又沉默寡言，不輕易將情緒寫在臉上，讓人完全摸不透心裡在想什麼，因此容易給人難以相處的印象。描繪時特別留意嚴格控管表情，務必使人看不出內心的真正想法。

基本容貌

特徵是細長清秀的雙眼，搭配小巧玲瓏的嘴巴。為了塑造冷漠形象，刻意畫出細長且外眼角上挑的吊眼。透過尖耳朵和銳利的輪廓給人冷漠的印象。頭髮為冷色系的短髮，隱約透露出小男生的感覺。俐落的直髮，不帶任何彎曲捲度。

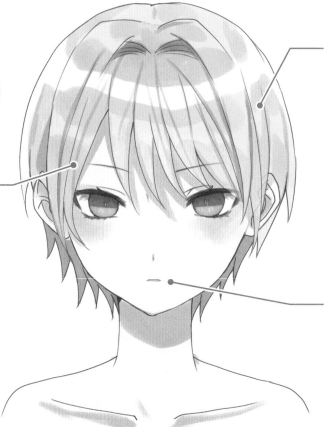

偏淺的冷色系短髮

絲毫不毛躁的短直髮，強調幹練的形象。而冷色系髮色更加給人難以親近的感覺。

細長清秀雙眼搭配乾脆銳利細眉

外眼角上挑的細長眼睛搭配短細眉，給人冷漠又可怕的印象。待人冷淡又不輕易敞開心胸。

看不出情緒的小嘴巴

刻意縮小的嘴巴讓人看不出情緒變化。塑造成一個情緒不隨意寫在臉上，隨時保持冷靜的人物。

側面

描繪外眼角上挑的眼睛，強調冷漠的感覺。

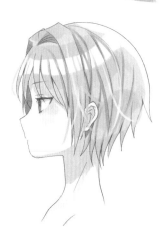

斜側面

用直線勾勒下顎輪廓以突顯俐落的感覺，再加上略為尖銳的下巴。

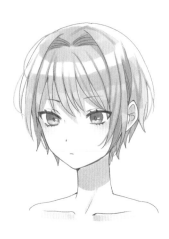

笑臉

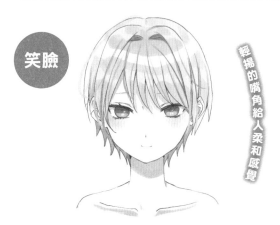

輕場的嘴角給人柔和感覺

以基本容貌為基準,稍微提起嘴角和降低眉尾,便能給人溫柔的感覺。人物設定為不輕易將情緒寫在臉上,所以僅透過細微的嘴巴動作來表現心情。

生氣

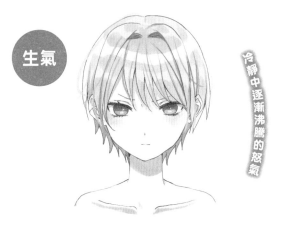

冷靜中逐漸沸騰的怒氣

為了維持一貫的冷漠,緊抿著雙唇一言不發地表現自己的憤怒。雖然不會大聲怒吼,但向上挑起的眉尾和眉間皺褶,明顯表現出再三表現出內心熊熊燃燒的一把無明火。

悲傷

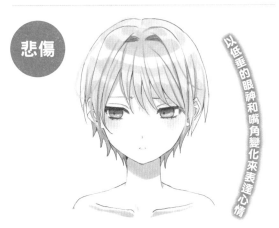

以低垂的眼神和嘴角變化來表達心情

為了不讓對方發現自己的軟弱,刻意閃躲對方的眼神。雙眉緊蹙且眉尾下垂,再加上雙唇微微張開,表示內心開始動搖。

哭泣

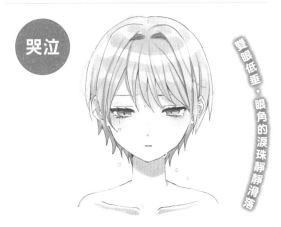

雙眼低垂,眼角的淚珠靜靜滑落

雙眼低垂,不發出任何聲音地任憑淚珠不斷自眼角滑落。上眼皮低垂半遮住雙眼,彷彿不想讓人看見眼中的悲傷。

驚訝

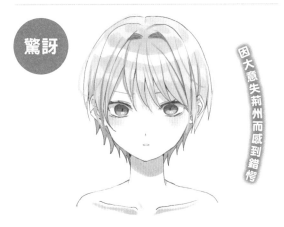

因大意失荊州而感到錯愕

雙眼瞪大,上眼皮往上提高,讓圓滾滾的眼珠整個露出來。又大又圓的雙眼透露出青澀的真實個性,表現出真的受到驚嚇的模樣。

害羞

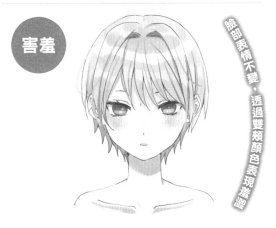

臉部表情不變,透過雙頰顏色表現羞澀

乍看之下,臉上的表情依舊沒有任何變化,但透過臉部脹紅、嘴巴微微開啟、最小化的害羞動作來表現內心羞澀。

不滿

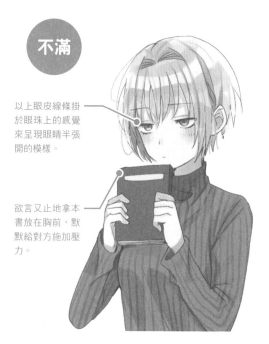

以上眼皮線條掛於眼珠上的感覺來呈現眼睛半張開的模樣。

欲言又止地拿本書放在胸前,默默給對方施加壓力。

關鍵在於想表達什麼似地半開眼狀態

以稍微低垂且半張開的雙眼來表達內心不滿。有意無意地拿本書放在胸前,並且欲言又止地凝視對方。以雙層的眼皮線條來加強眼神。

拒絕

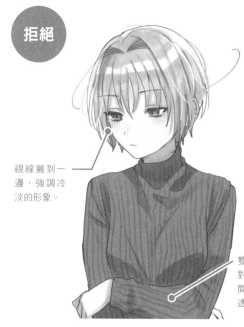

視線撇到一邊,強調冷淡的形象。

雙手抱胸,拒絕對方,在彼此之間築一道無形的透明牆。

表現不怎麼與人親近的個性

雙手抱胸,心情不悅地轉過臉,再加上俯視眼神,標準的拒絕姿勢。撇開視線不看對方,擺明不想和對方扯上關係。ㄟ字形嘴巴則表達不美麗的心情。

窺探

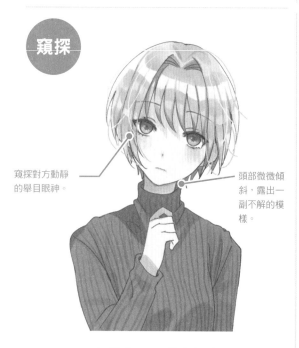

窺探對方動靜的舉目眼神。

頭部微微傾斜,露出一副不解的模樣。

側著頭舉目窺視,一副我見猶憐的表情

窺探對方的一舉一動,冷靜進行分析。一隻手架於胸前,露出思索的表情。以不自覺的舉目眼神,歪著頭的動作表現出角色人物天真無邪的感覺。

嬌羞

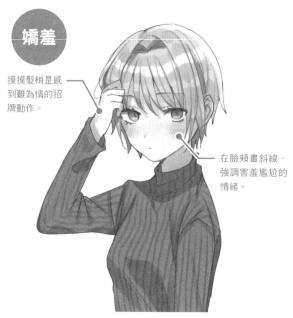

摸摸髮梢是感到難為情的招牌動作。

在臉頰畫斜線,強調害羞尷尬的情緒。

以動作和臉頰上的斜線來強調反差

雖然平時的個性很沉穩,但害羞時還是會不自覺臉紅,不斷撥弄頭髮以掩飾內心的不安。強調不同於平時冷漠形象的反差。

基本

眼睛變大，但為了保留冷漠形象，將眉毛畫短、將嘴巴畫小。隨時留意不要讓情緒顯露於臉上。

喜悅

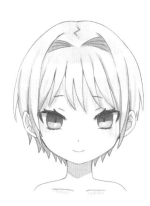

利用有弧度的唇形線條和下垂的眉毛，打造柔和的感覺。由於角色人物習慣不將情感寫在臉上，所以依舊維持閉上嘴巴的表情。

生氣

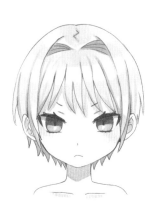

眉尾上提，表情凝重。ㄑ字形的嘴巴線條代表心門緊閉，心有不滿。

悲傷

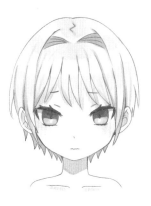

以八字形眉毛表現沮喪的心情。並且透過輕微波浪形狀的嘴巴，表達強忍著悲傷。

實作！ 一格漫畫

▶ 情境解說

在安靜的教室裡，角色人物沉默不語地看著書。將外面喧嚷的世界關於門外，只沉浸在自己的世界裡，全身散發一股生人勿近的氣息。平時總是按照自己的步調做事，充滿知性又喜歡安靜，給人從容不迫又我行我素的感覺。

▶ 描繪重點

這個角色既冷漠又冷靜，描繪的重點在於沒有表情。透過低垂的雙眼與平眉線條，打造沉穩又面無表情的人設形象。

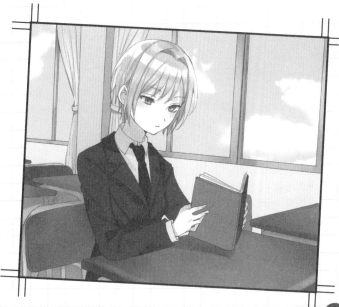

倔強

個性開朗、做事乾脆俐落,是個充滿自信,能夠清楚表達自己意見的角色人物。但另一方面,耿直的個性讓她無法坦率對人,有時在應對進退上略顯笨拙。

基本容貌

利用向上挑起的眉毛和眼睛、俐落的下顎線條來強調角色人物方正不阿的形象。緊閉的雙唇透露著無懈可擊的堅忍意志。高高紮起的雙馬尾更增添角色人物高行動力和積極主動的形象。

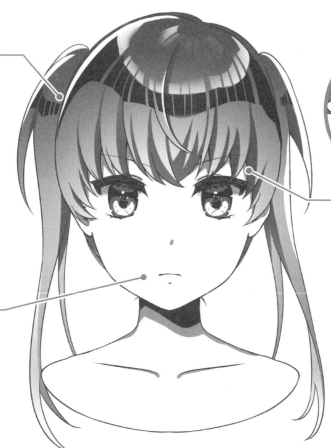

髮尾輕盈飄動的雙馬尾

為了強調活潑個性,透過高馬尾呈現積極主動的作風。另外也給人健康、腳步輕盈的感覺。

向上挑起的眼睛和眉毛

透過上挑的眉尾和瞳孔部位加入高光的吊眼來呈現堅忍意志。

帶點怒氣的嘴型給人固執的印象

緊閉著雙唇,表現堅忍的意志和頑強的個性。

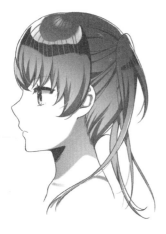

側面

看似吊眼,但務必留意眼睛與眉毛之間的平衡。下顎線條盡量簡潔俐落。

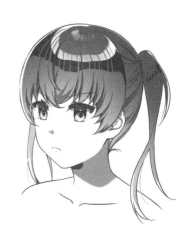

斜側面

雙唇緊閉,看似憤怒。用力閉上嘴巴的關係,臉頰會微微鼓起,所以將臉頰部分畫得圓潤些。

笑臉

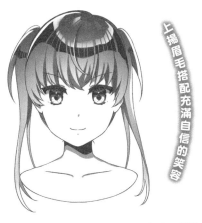

上揚眉毛搭配充滿自信的笑容

維持眉尾向上揚起，再搭配微微上提的嘴角，給人勇於挑戰的感覺。嘴角只是微微上提，眼睛不會因此變細長，反而要刻意睜大，表現出滿滿的自信心。

生氣

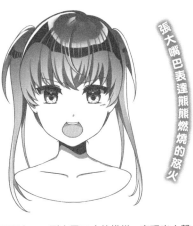

張大嘴巴表達熊熊燃燒的怒火

雙眉緊蹙，嘴巴張大，一副火冒三丈的模樣。表現出大聲怒斥、強烈指責對方並痛罵一頓的感覺。

悲傷

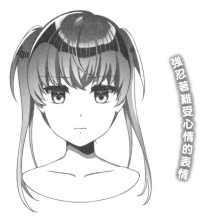

強忍著難受心情的表情

為了表現不將悲傷寫在臉上，習慣獨自消化的個性，刻意畫出咬唇撐眉，強忍著內心情緒的表情。眼睛稍微下垂，彷彿關上了心門。

哭泣

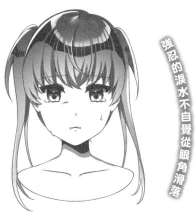

強忍的淚水不自覺從眼角滑落

表現出熱淚盈眶的模樣。為了不讓淚水滑落而緊抿著雙唇，眼角充滿一滴滴淚珠。

驚訝

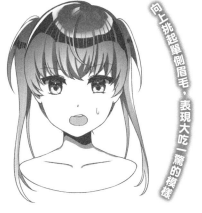

向上挑起單側眉毛，表現大吃一驚的模樣

給人一種「你真是夠了！」的錯愕表情。僅左側眉毛和臉頰向上提起，有種抽搐的感覺。而遭到左側臉頰擠壓的左眼，下眼皮部分呈拱橋的彎曲形狀。

害羞

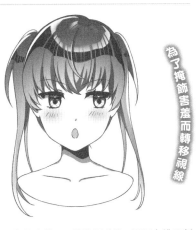

為了掩飾害羞而轉移視線

為了表現「少、少囉唆啦！」的彆扭感覺，眉尾上挑且刻意撇開視線。水滴形狀的嘴型突顯想極力掩飾心中的難為情。

懊惱

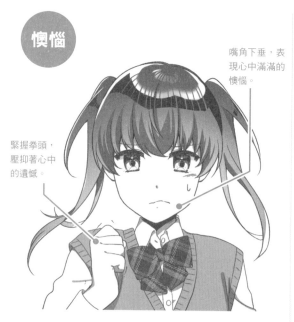

緊握拳頭，壓抑著心中的遺憾。

嘴角下垂，表現心中滿滿的懊惱。

雖然不喜歡認輸，卻也無可奈何

以用力握拳的動作表現壓抑著心中因懊惱而產生的憤憤不平情緒。再加上雙眉緊蹙、嘴角下垂的表情，強調內心的不滿、無力，以及對自己感到懊悔。

得意

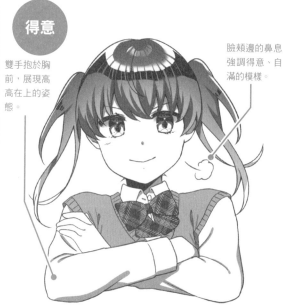

雙手抱於胸前，展現高高在上的姿態。

臉頰邊的鼻息強調得意、自滿的模樣。

藉由鼻息來呈現沾沾自滿的表情

嘴角上揚，一副得意的表情。張大雙眼，眉尾上挑，給人充滿自信的形象。雙手抱於胸前，更增添了神氣的感覺。

不滿

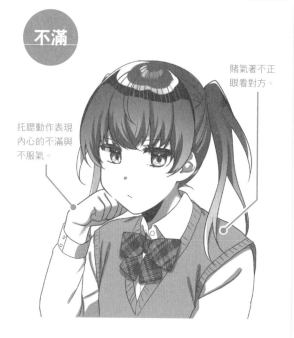

托腮動作表現內心的不滿與不服氣。

賭氣著不正眼看對方。

心裡十分不開心，抱持敵意的眼神

身體歪向一邊，側目看人，表達內心的抗拒。將眼睛畫得稍微細長些，給人有種睥睨對方的感覺。橫眉增添冷淡形象。

嬌羞

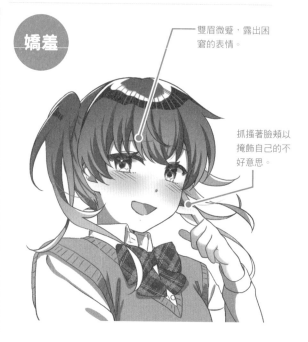

雙眉微蹙，露出困窘的表情。

抓搔著臉頰以掩飾自己的不好意思。

個性倔強的女生尷尬時也會侷促不安

以蠢蠢欲動的嘴唇表達不曉得該如何表白的不知所措。因緊張的泛紅臉頰、飄動的髮尾，都有助於強調坐立不安的心情。

基本

為避免過於可愛，眉尾上挑的角度比P22基本容貌再大一些。ㄟ字形嘴巴的角度也更為明顯一點。

喜悅

眉尾上挑的角度柔和一些，嘴角也微微上揚。在臉頰上勾勒線條，顯得俏皮可愛。

生氣

對比於正常版的生氣表情，將嘴巴畫得長一些以強調內心的不滿情緒。

悲傷

如同正常版悲傷表情的緊抿雙唇，但稍微簡化些，像海鷗一樣中間部位向下凹。

實作！ 一格漫畫

▶ 情境解說

發考卷那一天，和同學比成績高低的場景。雖然還不知道鹿死誰手，卻已經深信自己考得比同學好，一副盛氣凌人的姿態要同學說出「我輸了！」這句話。展現出自尊心高，好勝心強的個性。

▶ 描繪重點

為了展現自信滿滿又完美的形象，時不時勾起嘴角淺淺微笑，並且用力將考卷攤在同學眼前。利用眉尾上挑的表情強調不認輸的骨氣。臉頰上的線條更是情緒高昂的表現。

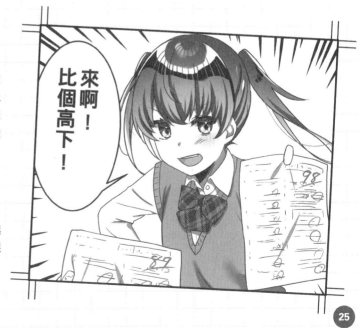

清秀

做事合情合理，文靜又沉穩的角色人物。藉由黑色長髮強調認真且又溫和的形象。以柔和的曲線展現優雅的女性氛圍。

基本容貌

以溫柔且略帶低垂的眼睛呈現內斂、優雅的感覺。頭髮隨性束起並拉至一邊，營造鄰家大姐姐的形象，再加上大蝴蝶結髮飾以強調女性的柔美。描繪時多意識圓潤細柔的線條，才能打造出整體溫和柔順的形象。

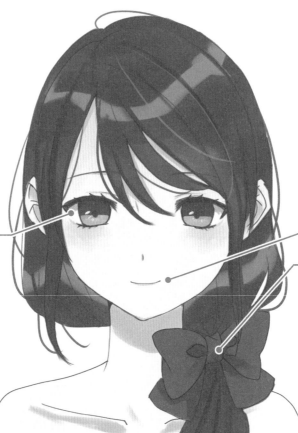

以內斂的微笑展現溫柔個性

嘴角略微上揚的微笑透露出平易近人的隨和個性。沉穩、不太會生氣的人物形象。

眼角下垂，增添溫柔感覺

稍微下垂的眼尾和眉毛，打造沉穩、高尚的形象。稍微細長的雙眼，看似帶著笑容。

抓鬆束起的頭髮更顯成熟

不要將頭髮紮得太緊，留下一些散亂的髮絲更顯成熟韻味，也有助於強調角色人物的溫順柔美。

側面

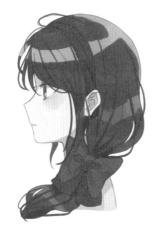

清楚畫出臉頰另外一側的睫毛，強調女性的優美氣質。眼睛位置高於耳朵，給人成熟大人的印象。

斜側面

眼皮微微垂下，視線放低，展現含蓄內斂的個性。而眉尾下垂則給人溫馴順從的感覺。

笑臉

含蓄地表現內心的喜悅

為了呈現含蓄、成熟的形象，眼睛部位畫得細長些、嘴巴微微開啟，打造端莊嫻熟的笑容。透過柔和的嘴角曲線展現溫柔氣質。

生氣

以怒怒的表情來展現怒火中燒的憤怒

類似不容許非法行為而心有不滿的表情。嘴角下垂，表現心中的不滿情緒。由於不是會大聲說話的角色，所以嘴巴緊閉呈ㄟ字形。

悲傷

緊抿雙唇，表現沉靜的悲傷

以眼睛低垂、眉頭深鎖、嘴唇緊抿成一直線來表現因悲傷而失落的模樣。眼皮稍微蓋起，遮住一半的眼睛，給人一種因悲傷而關上心門的感覺。

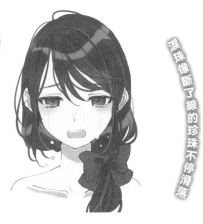

哭泣

淚珠像斷了線的珍珠不停滑落

角色人物是個非常認真且心地善良的人，即便感情潰堤也不想讓別人看見自己大哭的模樣，所以在眼角上畫上大顆淚珠，再搭配嘴角向側邊拉開嗚咽的表情。

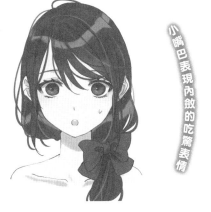

驚訝

小嘴巴表現內斂的吃驚表情

上下眼皮各自向上·下展開，再加上縮小的瞳孔，表現受到極大驚嚇的模樣。雖然大驚失色，但透過小嘴巴的形式來保留角色人物端莊文靜的個性。

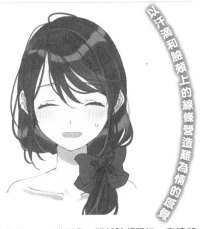

害羞

以汗滴和臉頰上的線條營造難為情的感覺

謙虛表示「沒有啦……」的形象，雖然臉頰脹紅，表情卻沒有太大變化，以此強調角色人物含蓄的個性。最後再搭配汗滴以營造為難困窘的氣氛。

微笑

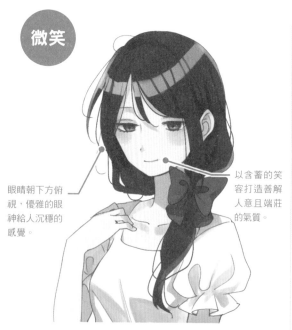

眼睛朝下方俯視，優雅的眼神給人沉穩的感覺。

以含蓄的笑容打造善解人意且端莊的氣質。

隱藏真實情感的沉穩眼神

眼睛朝下方俯視，情感不顯露於外表，強調成熟又穩重的形象。以柔美曲線勾勒微笑，給人溫文爾雅的印象。

煩惱

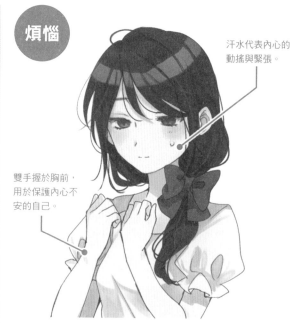

汗水代表內心的動搖與緊張。

雙手握於胸前，用於保護內心不安的自己。

焦躁不安地擔心身邊親友

角色人物是個心地善良的人，比起自己，更擔心別人的難受心情或受傷。雙手緊握於胸前，表現出雖然感到不安卻一心想守護對方的模樣。

開心

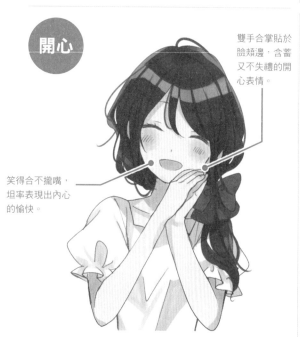

雙手合掌貼於臉頰邊，含蓄又不失禮的開心表情。

笑得合不攏嘴，坦率表現出內心的愉快。

以女性特質來表現愉快的心情

在臉頰上畫斜線，表現情緒激動、開心到脹紅臉的模樣。雙手合掌貼於臉頰邊，更顯女性特有的含蓄。

嬌羞

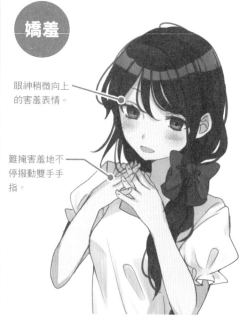

眼神稍微向上的害羞表情。

難掩害羞地不停撥動雙手手指。

隱藏害羞情緒的動作是關鍵所在

以眼神稍微向上的害羞表情，以及撒嬌模樣來呈現嬌羞情懷。在胸前不停撥弄雙手手指，更能呈現心神不寧的慌張心境。

基本

雖然整體形狀呈圓形，但為了保留成熟大人形象，下巴微尖並帶點俐落的感覺。頭髮上綁一個大蝴蝶結，讓成熟中帶有俏皮可愛。

喜悅

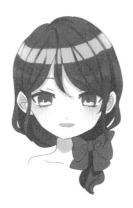

小嘴微微開啟，打造輕鬆笑容的形象，但微笑也不忘穩重的個性。

生氣

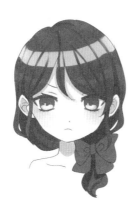

緊抿的雙唇搭配向上揚起的眉毛，打造怒形於色的表情。以ㄟ字形嘴唇來強調內心的不滿。

悲傷

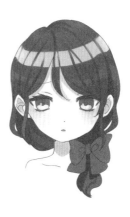

由於整個臉型變小，為了更容易判讀臉上的情緒，不同於P28正常版的悲傷表情，這裡以小嘴微微張開來表達震驚。

實作！ 一格漫畫

▶ 情境解說

站在涼風吹拂的公園草地上，由上而下俯視躺在草地上的男朋友。用手壓著頭髮，不讓風吹亂整理好的髮型。溫柔地對男友說著「呵呵，睡得可真香！」的平時場景。

▶ 描繪重點

向下俯視的眼睛帶點慵懶，也給人一種放鬆、平靜的感覺。心情平靜外，也表現出發自內心的愛意與信任。微微泛紅的臉頰、以手壓著髮梢的動作也在無形中流露嬌羞情愫。

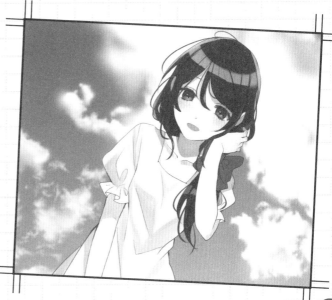

認真

討厭扭曲、冰雪聰明又為人誠實正直。認真的個性給人謹言慎行的形象，但描繪時也別忘記善解人意的溫柔表情。

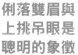 **基本容貌**

沒有多餘的飾品裝飾，更能給人拘謹的第一印象。整齊的半馬尾，再加上烏黑秀髮，更能突顯一絲不苟的個性。為了塑造冰雪聰明的形象，刻意將眼睛畫大一些。另外，以嘴角上揚的微笑來營造為待人爾雅溫文的氛圍。

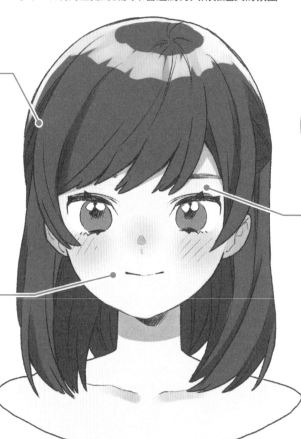

半馬尾給人乾淨且井然有序的感覺

金髮、捲髮等華麗的髮型是大忌。半馬尾才能給人乾淨又有秩序的感覺。

俐落雙眉與上挑吊眼是聰明的象徵

以俐落的雙眉和眼角微微上提的吊眼來打造一雙坦率又真摯的雙眼。讓整個人散發充滿智慧的光芒。

帶著文靜笑容的嘴角

雖然待人處事極為嚴謹，但遇到需要幫忙的人，絕對會毫不猶豫地出手相助。為了表現角色人物具有優等生特質的另一面，刻意描繪嘴角微微上揚的溫柔笑容。

側面

坦率又正直的視線，給人正派又認真的形象。嘴角上揚的微笑表現出溫柔善良的另外一面。

斜側面

俐落的輪廓有助於打造聰明伶俐的形象，所以下巴線條改用直線取代圓弧曲線。

笑臉

溫柔的笑容讓周遭氣氛溫暖起來

基本容貌是俐落的雙眉搭配吊眼，所以只要將角度稍微調整得柔和些，就可以給人較為溫柔的印象。嘴角上揚角度同樣小一些，打造平易近人的溫柔笑容。

生氣

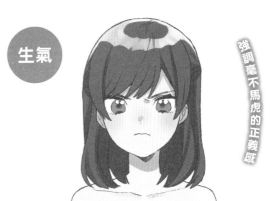

強調毫不馬虎的正義感

以俐落的雙眉、嚴肅向上挑的吊眼來表現自己的拘謹認真態度。並且以下垂的嘴角呈現正義感驅使下的憤慨，使整體形象更為剛烈。

悲傷

控管情感流露，反而更能表現出悲傷的情緒

基於角色人物的個性是不會將悲傷清楚寫在臉上，所以眉毛部分只有些許下垂，然後搭配眼睛微微朝下方看，透過控制情感的流露以加深悲傷的表現。

哭泣

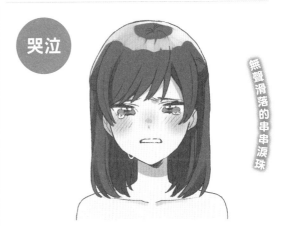

無聲滑落的串串淚珠

強忍著的悲傷化成串串淚珠不斷沿著臉龐滑落。透過緊咬牙根、雙眉緊蹙和眉間皺紋來強調內心的悲傷。

驚訝

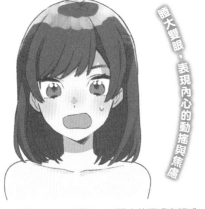

瞪大雙眼，表現內心的動搖與焦慮

雙眼瞪大，露出圓滾滾的黑色瞳孔。以張大的歪嘴和汗珠來表現內心動搖。並且以略微向兩側飄揚的髮梢來強調受到的衝擊。

害羞

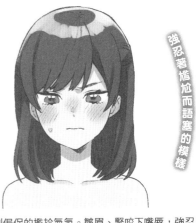

強忍著尷尬而語塞的模樣

營造一種感到侷促的尷尬氣氛。皺眉、緊咬下嘴唇，強忍害臊心情。整張臉脹紅以強調害羞到想挖個洞鑽進去。

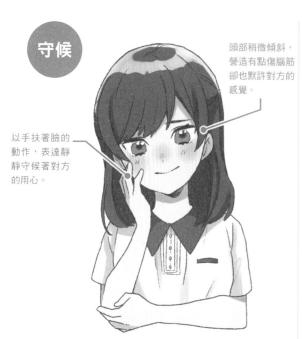

守候

頭部稍微傾斜，營造有點傷腦筋卻也默許對方的感覺。

以手扶著臉的動作，表達靜靜守候著對方的用心。

溫柔體諒他人的包容力

打造嘴裡雖然唸著「真是傷腦筋！」卻也完全默許對方行為的氣氛。以手扶著臉頰，頭部稍微傾斜，展現溫柔包容對方的母性光輝。

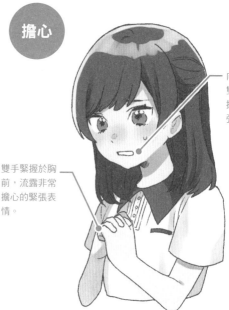

擔心

向來習慣緊閉雙唇，但因為擔心而不自覺張開嘴。

雙手緊握於胸前，流露非常擔心的緊張表情。

真心為某人感到擔憂

為了表現真心替他人擔憂的善解人意，雙手緊握於胸前，面露掛念操心的表情。嘴巴微微開啟更顯內心的不安與擔憂。

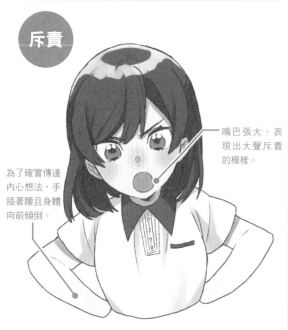

斥責

嘴巴張大，表現出大聲斥責的模樣。

為了確實傳達內心想法，手插著腰且身體向前傾倒。

看著對方，嚴厲斥責

真心希望對方有所改善，所以透過手插腰且身體向前傾倒的姿勢，正眼直視對方來表達內心想法。認真且嚴肅的堅定表情。

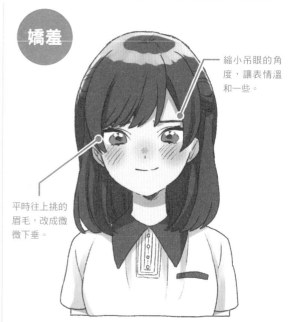

嬌羞

縮小吊眼的角度，讓表情溫和一些。

平時往上挑的眉毛，改成微微下垂。

雖然略顯困窘，但還是欣喜地微笑著

以臉頰上的斜線和微笑的細長雙眼來表現內心的喜悅。另一方面，為了展現對戀愛情愫感到陌生的感覺，以眉頭微微皺起的困惑模樣將複雜的心情寫在臉上。

基本

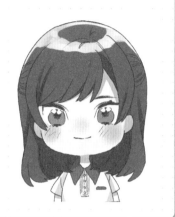

雖然整體臉孔呈圓形，但透過粗眉、吊眼的表情保留拘謹形象。

喜悅

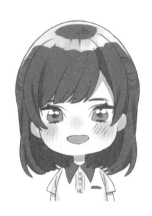

不同於P31的正常版喜悅容貌，為了讓表情顯得稚嫩些，以張開嘴的微笑表現內心喜悅。

生氣

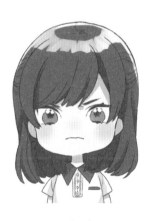

如同正常版生氣容貌，雙眼和雙眉往上挑，憤怒地緊抿嘴唇呈一直線。但圓潤的臉孔稍微削減了一點嚴肅感。

悲傷

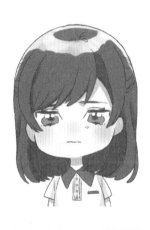

和正常版悲傷容貌一樣，透過緩和眼睛、眉毛上挑的角度來表現無聲的悲傷神情。簡化嘴唇的波浪形狀，改以直線表現。

實作！ 一格漫畫

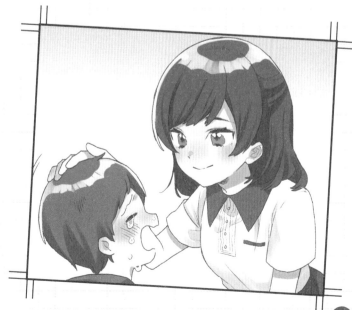

▶ **情境解說**

和朋友相約到睽違已久的市區水族館。在館內參觀時，突然看到一個小孩呆立於館中哭泣。詢問過後，得知小孩和家人走失了。為了緩和小孩的不安，以溫柔的笑容安撫著「別擔心，大姐姐陪著你。」的場景。

▶ **描繪重點**

溫柔凝視著小孩的善良眼神，為了拉近和小孩的距離，稍微半蹲且向前傾倒，並且溫柔地撫摸小孩的頭，藉由這些體貼的動作讓對方安心。

超然

總是露出游刃有餘的從容笑容，別人無法讀取他內心的真實想法，他也完全自由自在不受約束。描繪時盡量避免過大的動作，並且透過眼睛和嘴巴的小細節來表達內心情感。

基本容貌

透過眉毛、眼睛、嘴巴幾乎呈平行的一直線等幾乎沒有特色的描繪方式來表現令人摸不著頭緒的形象。眼睛藏在細線裡，瀏海蓋住半個臉，利用這樣的設計呈現角色人物不希望別人看穿他的心思與真實想法的個性。

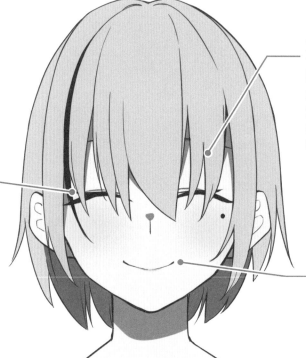

以頭髮遮蓋眼睛，不輕易透露內心想法

用瀏海蓋住打造表情時最重要的眼睛和眉毛，表現角色人物不想讓人輕易猜測自己內心想法的個性。

高深莫測的角色經常搭配細長如線的眼睛

比起語言，眼睛更容易透露一個人的內心真實想法，因此將眼睛藏在細線裡，給人一種無法判讀對方情感、心思的畏懼感。

看似笑容可掬的虛偽笑容

揪緊嘴角向上揚起的假笑。為了讓人一眼看出這並非真心的笑容，加深嘴角的殘墨，表現刻意用力打造笑容。

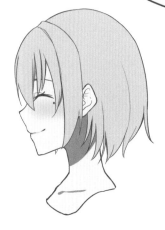

側面

眼睛和嘴角的完美弧度曲線，反而可以打造出不自然的假笑。

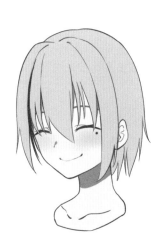

斜側面

基於角色人物也有聰明狡猾的一面，利用線條俐落的下巴輪廓來營造充滿智慧的形象。

笑臉

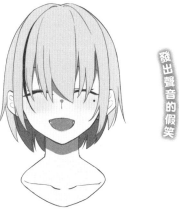

發出聲音的假笑

不同於往常的形象，畫出張大嘴、發出笑聲的模樣。維持基本容貌中的眼眉畫法，以強調虛假的笑容。

生氣

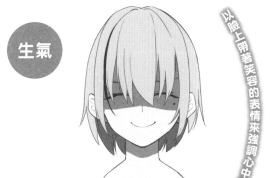

以臉上帶著笑容的表情來強調心中怒火

維持笑臉中的細線雙眼，但透過眉尾上挑，眼底蒙上陰影的方式來表達內心波濤洶湧的怒氣。嘴角上揚角度比基本版生氣表情大一些，透過加深笑容來表達完全相反的憤怒心情。

悲傷

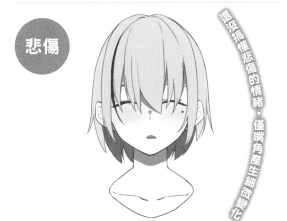

還沒搞懂悲傷的情緒，僅嘴角產生細微變化

維持相同的眼眉畫法，但嘴角像呆住般張開呈三角形，感覺像是對悲傷感到困惑的模樣。

哭泣

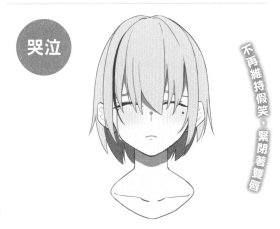

不再維持假笑，緊閉著雙唇

同樣是細線雙眼，但淚水不斷沿著臉龐滑落。嘴邊的笑容消失，為了強忍心中失控的情緒，用力緊閉著雙唇。

驚訝

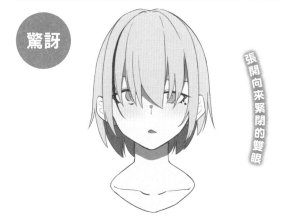

張開向來緊閉的雙眼

張開不輕易透露內心想法的細線雙眼，表現出著實受到驚嚇的真實面目。嘴巴也微微開啟，不經意表現出單純天真的一面。

害羞

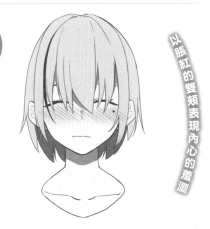

以腮紅的雙頰表現內心的羞澀

雖然臉部五官中只有嘴巴緊抿的不同變化，但臉部中央畫上斜線代表臉紅，也足以表現內心的羞怯。

嘲笑

覺得對方的行為舉止好笑，帶點嘲弄意味的笑容。

舉起手表現沒轍的無奈表情。

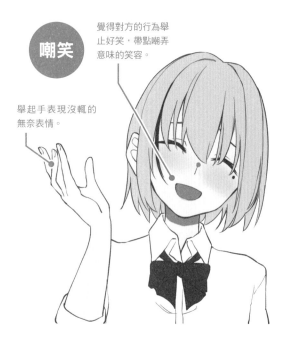

瞧不起對方的戲弄表情

一邊無奈地嘆氣說「真是夠了」，一邊嘲笑對方的失敗。歪著頭舉起手，間接煽動對方的怒火。

正經

以手頂住臉頰，思索著接下來的計畫。

為了復仇，仔細觀察對方

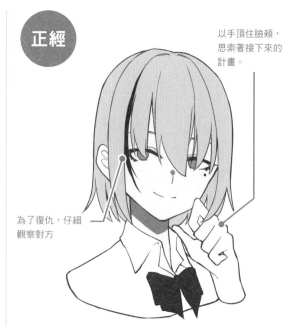

為了復仇，仔細觀察對方

嘴裡說著「很有趣」，心裡卻完全不這麼想，有點快要失控的表情。張開向來緊閉的雙眼，認真且冷酷地思索著如何處置激怒自己的對方。

恍神

頭部稍微傾斜，臉頰泛紅。

整個手掌托腮，陶醉在其中。

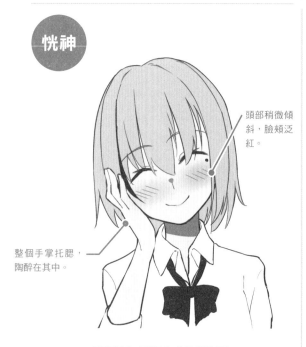

事事如願而感到滿足

計畫如願達成時，開心地自我陶醉的表情。手掌托住泛紅的臉頰，頭部微微傾斜，整個人沉浸在滿足感與成就感之中，不自覺恍神了起來。

嬌羞

以八字形狀的眉毛表現內心的羞澀。

雙手十指貼在一起，表現扭扭捏捏的感覺。

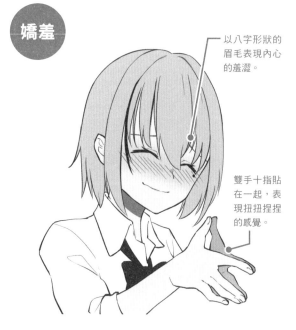

對陌生的情愫感到不知所措

以八字形狀的眉毛、微笑呈波浪狀的嘴唇來表現不知所措的感覺。再透過撥弄雙手的動作，試圖掩蓋內心的羞澀。

基本

留下有稜有角的下巴輪廓，其餘部位改為圓潤線條。由於向兩邊延伸，所以增加一些髮量以取得平衡。

喜悅

將整個P35的基本容貌Q化處理。維持相同的眼睛畫法，張大嘴以打造假笑的感覺。

生氣

如同正常版「生氣」表情，以笑臉來表現內心的怒火，但這裡稍微將眉毛上提，直接表達憤怒。

悲傷

描繪八字形狀的眉毛，並在眼角加上淚珠。不同於正常版的驚訝表情，這裡透過ㄟ字形狀的嘴唇呈現強忍淚水的感覺。

實作！ 一格漫畫

▶ 情境解說

平時看起來非常我行我素又從容不迫，卻無意中被交情不深的朋友發現其實是個不服輸，好勝心強的人。平常和閨蜜打賭時，總是為求勝利而不擇手段，今天也是事先巧妙安排一番，再次拿下勝利。

▶ 描繪重點

為了呈現乘勝追擊的感覺，身體稍微向前傾。展現出不會看眼色，還一直嘲笑對方的壞心眼個性。為了克制自己止不住的笑意，將手擺在嘴邊，但依舊樂於從旁搧風點火。

天真

個性良善，給人淳厚、溫暖的印象，屬於不會將激動情緒表現於語言上的類型。以柔和曲線打造臉部表情，醞釀沉穩安靜的形象。

基本容貌

為了呈現穩重大方的形象，頭髮和眼睛都使用暖色系的顏色。另外，以圓潤的眼、眉、嘴巴形狀表現獨特軟綿綿的可愛形象。自然捲的長髮增添柔美感覺。

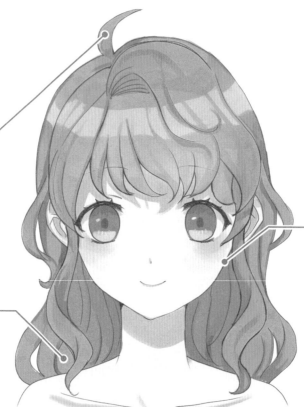

不受控制的翹髮更顯天然純真

聳立於頭頂，不受控制的翹髮，隨著動作而跳動，多了一點趣味感。

蓬鬆輕柔的長髮

鬆軟的長髮搭配圓臉，強調天真個性的柔和甜美。

整體圓潤且柔和的容貌

為了表現溫柔和善的感覺，眼睛、眉毛、嘴巴等臉部器官都呈圓潤形狀，以柔和的曲線描繪。

側面

圓潤的下巴線條，打造溫柔輪廓。頭髮也盡量畫得蓬鬆柔軟些。

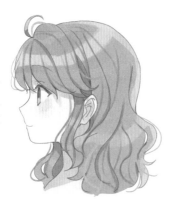

斜側面

臉頰和下巴輪廓都帶點圓弧形狀，營造溫柔善良的形象。以具有動感的頭髮展現柔軟髮絲。

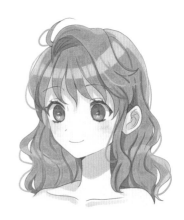

笑臉

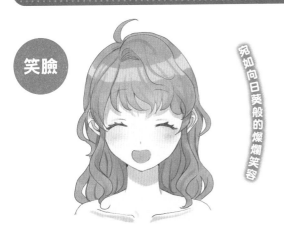

宛如向日葵般的燦爛笑容

以大弧度拱橋形狀的微笑眼睛，雙眼皮線條來表現和善且溫暖的氛圍。眉毛稍微畫得高一些，嘴巴略呈圓形以強調溫馨感。

生氣

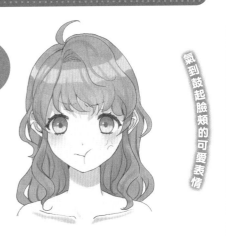

氣到鼓起臉頰的可愛表情

氣嘟嘟的嘴角搭配圓滾滾的臉頰線條，雖然是生氣表情，但依舊事和善溫柔的形狀。上挑眉毛的曲線也畫得緩和些，減少盛氣凌人的感覺。

悲傷

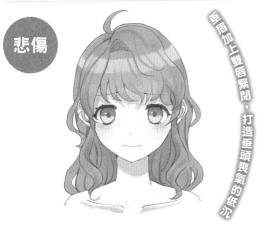

垂眉加上雙唇緊閉，打造垂頭喪氣的低沉

以眉心擰緊、下垂的上眼皮和緊閉的雙唇表現強忍著悲傷的感覺。另外再透過波浪形狀的嘴唇，表達內心揮之不去的陰霾。

哭泣

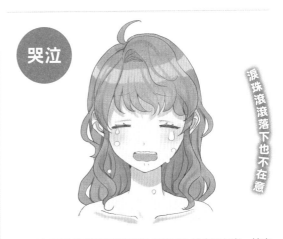

淚珠滾滾落下也不在意

任憑大顆淚珠不斷從緊閉的眼角落下也絲毫不在意。拉高眉毛的位置，並且呈溫柔的八字形，張開的嘴巴如波浪般扭曲，更顯楚楚可憐的模樣。

驚訝

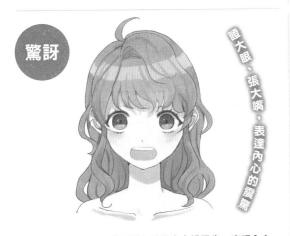

瞪大眼、張大嘴，表達內心的震驚

眼睛瞪得又大又圓，嘴巴張大且露出上排牙齒，表現內心受到極大的驚嚇。

害羞

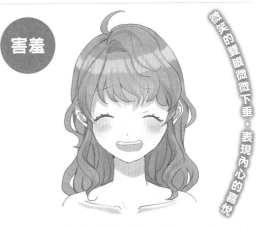

微笑的雙眼微微下垂，表現內心的喜悅

眼角和眉尾下垂，張大嘴卻有些扭曲，呈現靦腆笑容的氛圍。大範圍臉頰泛紅，強調害羞情愫。

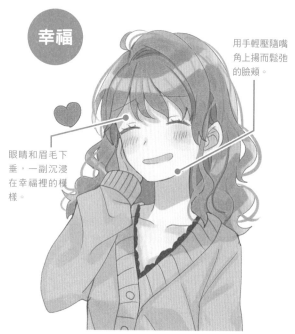

幸福

用手輕壓隨嘴角上揚而鬆弛的臉頰。

眼睛和眉毛下垂，一副沉浸在幸福裡的模樣。

幸福的回憶，不由自主的笑容

眉毛和眼睛稍微下垂，嘴角因微笑而上揚。一手托著臉頰，沉浸在幸福餘韻中。左肩微微垂下，強調陶醉在其中的模樣。

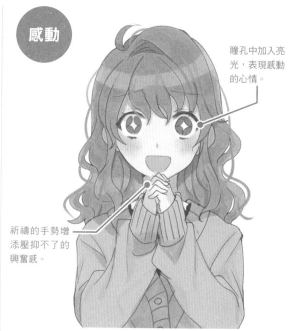

感動

瞳孔中加入亮光，表現感動的心情。

祈禱的手勢增添壓抑不了的興奮感。

眼中閃著亮光，表現打從心底的感動

睜大雙眼，在黑色瞳孔中加入大大的亮光，表現非常感動的模樣。眉尾下垂，嘴巴張大，表達內心的興奮之情。

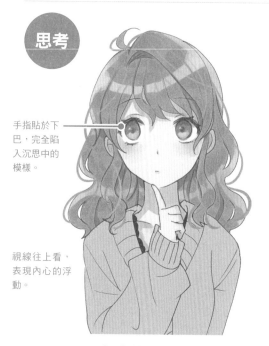

思考

手指貼於下巴，完全陷入沉思中的模樣。

視線往上看，表現內心的浮動。

想事情想到出神

想事情想到出神，好像魂魄飛出軀體外。描繪時特別留意視線朝上、眉毛上挑、噘嘴表情，以及將食指貼於下巴。

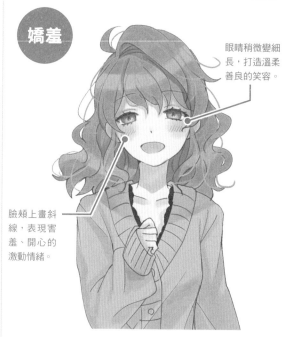

嬌羞

眼睛稍微變細長，打造溫柔善良的笑容。

臉頰上畫斜線，表現害羞、開心的激動情緒。

融化人心的羞澀笑容

只在心儀的人面前展現的嬌羞又甜死人的特別笑容。眉尾下垂，眼睛變細長，有點抬起頭往上看的感覺。在臉頰上畫斜線以強調洋溢著幸福。

基本

眉毛和嘴巴形狀和
P38的基本容貌如
出一轍，眼睛則畫
得又大又圓。頭髮
的波浪弧度也畫得
大一些，但相對簡
略。

喜悅

笑得瞇起眼睛，
在眼角部分畫上
睫毛讓表情更顯
可愛。臉頰抹上
圓形腮紅，嘴角
也畫得圓潤些。

生氣

瞪大雙眼，眉毛
向上挑起。臉頰
上畫出氣噗噗的
線條，打造生氣
也不失可愛模樣
的形象。

悲傷

閉上雙眼，畫出
雙眼皮線條，拉
高眉毛位置並稍
微下垂。緊抿著
嘴巴表現悲傷心
情。

實作！ 一格漫畫

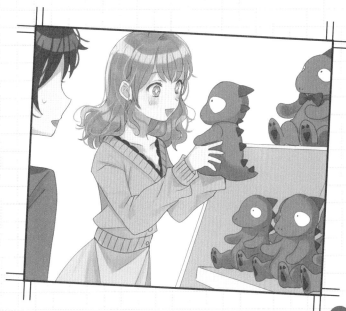

▶ 情境解說

和朋友相約到日式雜貨店購物。在其他客人看
也不看一眼的怪奇玩偶面前停下腳步，眼睛
閃閃發亮且嘴裡直喊著「好可愛」。完全不理
會朋友「這…可愛嗎？」的困惑和善意的阻
攔，甚至要求朋友一人各買一隻。

▶ 描繪重點

活用P40的感動表情，在盯著玩偶的大眼中
加入大量閃閃發光的星星，表現角色人物最純
真的開心表情。透過身體朝玩偶方向靠近的姿
勢來表達傾心的模樣。

小惡魔

慧黠又愛惡作劇,老是把周遭人耍得團團轉。雖然老是給周遭人造成困擾,但為了塑造本性並不惹人厭的形象,要特別將表情打造得可愛些。

基本容貌

擅長以自己可愛的一面使對方卸下心房的小惡魔角色。為了讓角色人物看起來更顯稚嫩,紮起半頭雙馬尾,再搭配噘起的貓型嘴以呈現天真無邪的形象。再透過閃閃發亮且充滿好奇心的吊眼來強調貓一般的個性。

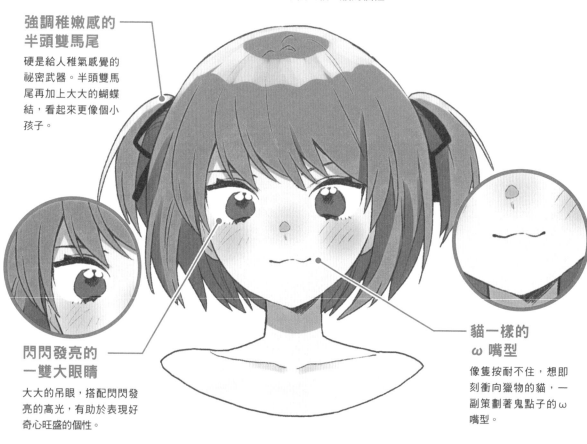

強調稚嫩感的半頭雙馬尾

硬是給人稚氣感覺的祕密武器。半頭雙馬尾再加上大大的蝴蝶結,看起來更像個小孩子。

閃閃發亮的一雙大眼睛

大大的吊眼,搭配閃閃發亮的高光,有助於表現好奇心旺盛的個性。

貓一樣的ω嘴型

像隻按耐不住,想即刻衝向獵物的貓,一副策劃著鬼點子的ω嘴型。

側面

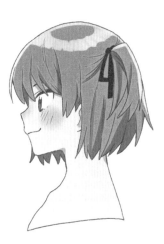

鼻子略低且小巧玲瓏,增添可愛模樣。波浪形狀的嘴角給人隱隱約約蠕動著的感覺。

斜側面

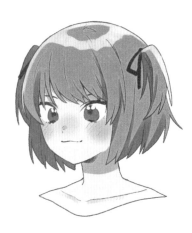

髮量多到蓋住耳朵,但也更顯稚氣。以微微上揚的嘴角營造充滿自信的形象。

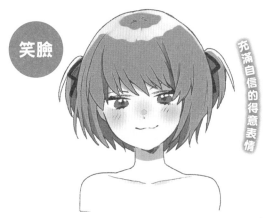

笑臉

充滿自信的得意表情

單側眼睛變細長，再加上緊閉的雙唇以細微動作表現得意的笑容，看似稱心如意。透過稍微抬起頭的感覺來強調自滿心態。

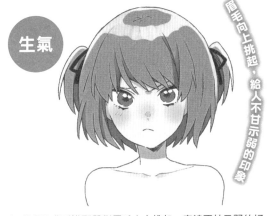

生氣

眉毛向上挑起，給人不甘示弱的印象

氣噗噗的嘴型搭配單側眉毛向上挑起，表達不甘示弱的好勝心。以ㄟ字形嘴唇強調內心的不滿。加強吊眼的角度，表現出瞪人的感覺。

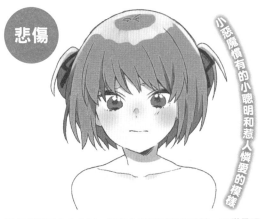

悲傷

小惡魔慣有的小聰明和惹人憐愛的模樣

緊抿著雙唇和八字眉，再加上目不轉睛的表情，不僅呈現小惡魔慣有的小聰明模樣，也令人感到憐愛。擺出身體稍微向前傾斜的姿勢。

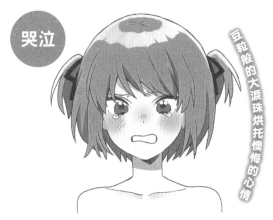

哭泣

豆粒般的大淚珠烘托懊悔的心情

扭曲的嘴型和波浪形狀的眉毛表現內心的懊惱不已。原本充滿好奇心而閃閃發亮的雙眼裡鑲入變形的淚珠，營造淚眼汪汪的感覺。

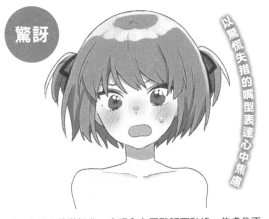

驚訝

以驚慌失措的嘴型表達心中焦慮

嘴巴半開且稍微扭曲，表現內心因驚訝而動搖、焦慮且不安的情緒。因困惑而張大雙眼，眉心撐緊，再加上冒冷汗以突顯內心的焦慮。

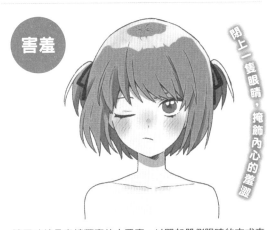

害羞

閉上一隻眼睛，掩飾內心的羞澀

讓平時總是表情豐富的小惡魔，以閉起單側眼睛的方式來掩飾內心的羞澀。一隻眼睛閉起來，另外一隻眼睛則大大張開。

萌萌噠

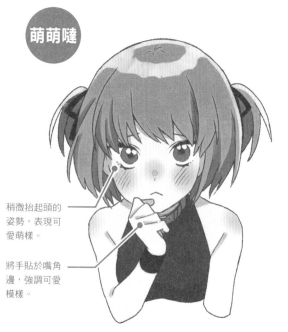

稍微抬起頭的姿勢，表現可愛萌樣。

將手貼於嘴角邊，強調可愛模樣。

小惡魔的萌度全開

這可說是小惡魔角色最拿手的表情。稍微抬起頭看著對方，好比偷瞄似地八字眉表情。稍微嘟嘴呈ㄟ字形，再輕握拳頭置於嘴角邊。

陰謀

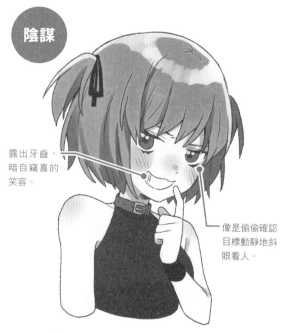

露出牙齒，暗自竊喜的笑容。

像是偷偷確認目標動靜地斜眼看人。

一副想惡作劇，充滿陰謀論的表情

露齒笑加上若有所思地將手指貼於嘴角邊，表現一副在打什麼餿主意的賊笑模樣。保留ω形狀的嘴型，強調貓一般的個性。

賣萌

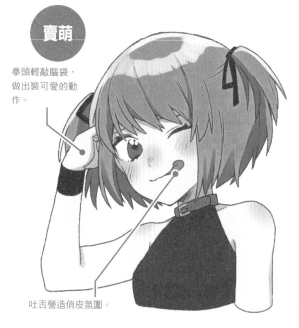

拳頭輕敲腦袋，做出裝可愛的動作。

吐舌營造俏皮氛圍。

從容不迫地裝可愛

眨眼、吐舌頭，有種輕挑的感覺。用拳頭輕敲自己的腦袋，像是懲罰自己。用表情和動作強調從容不迫的模樣。

嬌羞

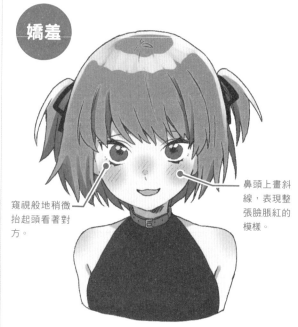

窺視般地稍微抬起頭看著對方。

鼻頭上畫斜線，表現整張臉脹紅的模樣。

罕見的嬌羞令人不知所措

雙手抓握於身後，給人扭扭捏捏的感覺。稍微抬起頭，像是偷看對方似的。鼻頭畫上斜線，表現臉部脹紅的模樣。因害羞而微微開啟的嘴巴顯得有些無力。

基本

讓臉部五官更加圓潤，眼睛大小約占臉部的一半，提升小惡魔的可愛度。

喜悅

張大如貓嘴形狀的嘴巴，利用有點賊賊的笑容，展現小惡魔的可愛之處。

生氣

張大嘴巴，將不滿情緒全寫在臉上。以大眼瞪人、皺眉的方式表現氣噗噗的感覺。

悲傷

雙唇抿成ㄟ字形以強調稚嫩感覺。眉毛呈八字形以呈現默默不語的氣氛。

實作！ 一格漫畫

▶ 情境解說

在不容許任何人入侵的房間裡，慵懶地趴在抱枕上划手機，同時也開心地策劃下一次的惡作劇。沉浸在下一次要惡搞什麼，要找誰下手的思緒中，專屬於小惡魔個人時間的場景。

▶ 描繪重點

一雙古靈精怪的眼睛直盯著手機，臉上帶著止不住的賊賊笑意。利用不停擺動的雙腳代替惡魔的尾巴，表現策劃著陰謀的興奮之情。

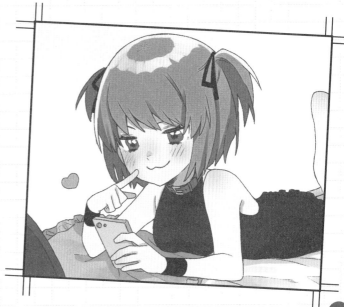

卑劣

對人充滿敵意或時常藐視他人，在個性上有所瑕疵的角色人物。透過眼睛和嘴巴形似爬蟲類的特徵，以及扭曲的表情來展現自己異於常人。

基本容貌

為了塑造惡劣形象，活用一般角色人物比較不會動用的顏面表情肌，透過扭曲的形狀以營造令人害怕和不悅的氛圍。另外，挑選較具個性的時尚打扮和飾品，讓人留下深刻印象。

套用動物特徵，極具特色的五官

彷彿爬蟲類的眼睛，給人一種陰森森的感覺。減少人性化的元素，打造讓人感覺不到體溫的表情。

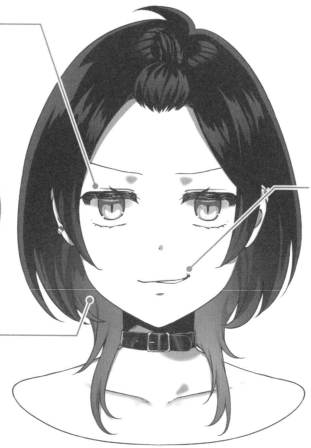

嘴角也充滿惡劣感

想要塑造渣女形象，關鍵在於一些其他角色人物臉上不常見的詭異歪斜嘴角。

一目了然的怪癖個性

以黑髮＋內層染的特色髮型來表現強烈個性。再搭配具有自我風格的個性飾品，營造令人難以接近的氛圍。

側面

嘴角上揚，清楚畫出嘴角邊緣的線條，藉此呈現變形扭曲的嘴型。

斜側面

以斜視看人的方式，展現令人毛骨悚然的感覺。

笑臉

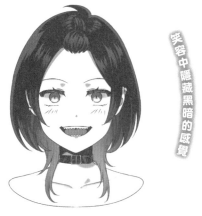

笑容中隱藏黑暗的感覺

雖然嘴角、眉毛等整體五官都向上提，但特別留意不要營造出過於可愛且開心的表情。利用露齒笑的方式呈現角色人物的與眾不同，以及不容有半點疏忽的笑容。

生氣

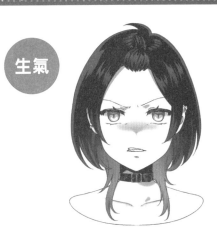

毫無保留的怒氣表現

皺眉且稍微低下頭，嘴角因用力而扭曲，赤裸裸地展現內心的憤怒。在臉部中央描繪陰影，表達內心的不平靜。

悲傷

低下頭且說不出話的模樣

以皺眉、視線朝下、緊抿雙唇的表情來表現難過到說不話來的心情。不怎麼在意自己的悲傷心情，所以反應很冷淡。

哭泣

讓人明顯感覺內心的苦痛

這是一個平時不會隨意落淚的角色，所以就連自己也無法接受自己竟然會哭的這個事實。張大雙眼、眉毛下垂、嘴巴向兩邊拉開的驚訝表情。

驚訝

心裡吶喊著怎麼可能的表情

利用比較大的臉部動作表現無法承受的模樣。左右肩膀的動作不一致，放大眼白部分以表達內心的錯愕。

害羞

不習慣的酥麻感

以撇開視線且嘴巴扭曲的表情來呈現酥麻害羞的模樣。表現出不自在且坐立難安的感覺。

絕望

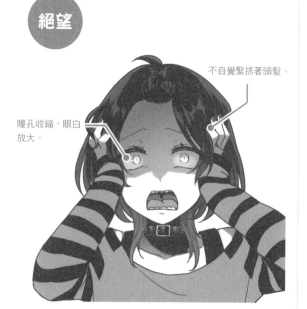

不自覺緊抓著頭髮。

瞳孔收縮,眼白放大。

表現精神錯亂的模樣

眉毛下垂、瞳孔收縮,表現澈底絕望的感覺。不由自主地抓亂頭髮,表達內心的痛苦與震驚。

焦躁

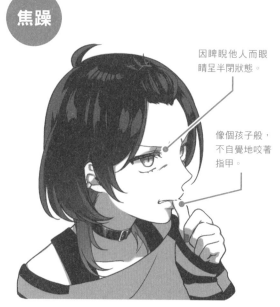

因睥睨他人而眼睛呈半閉狀態。

像個孩子般,不自覺地咬著指甲。

感覺到危險的模樣

利用小孩子常做的咬指甲動作,表現小孩特有的沒有邪念的殘酷,也透露出角色人物精神層面的稚嫩。以動作來描繪角色人物的個性。

嘲笑

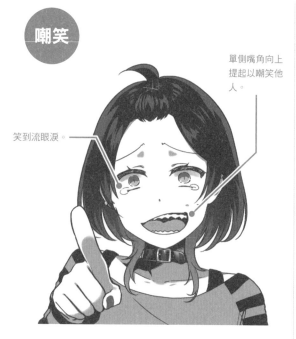

單側嘴角向上提起以嘲笑他人。

笑到流眼淚。

讓人不爽的誇大表情

透過挑起眉頭、笑到眼角掛著淚珠、單側嘴角向上提起以表現瞧不起人的感覺。這是渣女角色特有的可恨表情。

嬌羞

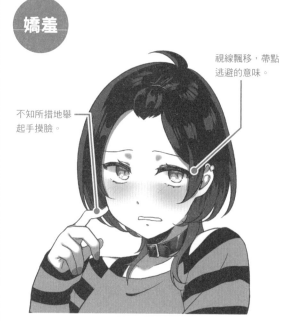

視線飄移,帶點逃避的意味。

不知所措地舉起手摸臉。

對自己的情感反應感到困惑

皺著眉,表現因難為情而害羞的模樣。為了掩飾自己的心情,以手抓搔著臉。另外也因為不熟悉這種喜歡他人的感覺而不知所措。

基本

雖然Q版化，但仍舊保留獨特的扭曲嘴型。另一方面，稍微將爬蟲類感覺的眼睛畫得簡單些，以呈現可愛模樣。

喜悅

雙眼張大且拉開距離，展現眉開眼笑的高興表情。

生氣

嘴角形狀和眼睛大小都比P47的正常版生氣表情來得大一些，藉此營造俏皮可愛模樣。改變眼睛顏色有助於表達強烈憤怒。

悲傷

比起正常版的悲傷表情，紅紅的鼻頭可以更直接表達內心的悲傷。

實作! 一格漫畫

▶ 情境解說

欺壓主角等其他角色而得意地暗自竊笑。計謀成功，在陷入圈套的對方面前宣告自己的勝利。這是渣女角色最經典的表情。利用炫耀成功的誇張笑容，進一步在失敗者的傷口上撒鹽。

▶ 描繪重點

炫耀成功的誇張笑容。由上而下的俯視角度更具效果。再加上搧風點火的手部動作，更加增添渣女的卑劣形象。總之，要畫出讓人恨得牙癢癢的感覺。

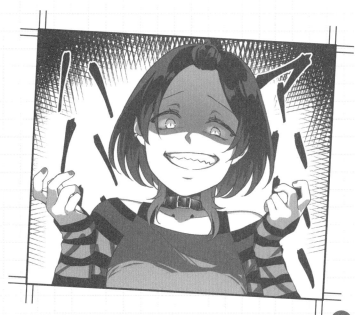

懦弱

沒有自信，平時總是一副軟弱怕事的模樣，缺乏果斷力和行動力的角色人物。整體形象略顯樸素，情緒表現也十分低調。

基本容貌

以細長無力的眉毛，搭配看似不敢正眼看人的垂眼來打造怯懦形象。為了避免透露心情而緊抿雙唇。厚重的娃娃頭髮型，加上齊眉平瀏海，整個人顯得更加不起眼。

以困惑的下垂眉毛強調懦弱形象

為了強調懦弱角色沒有自信的形象，畫出下垂的眼睛，以及細長如直線的眉毛。

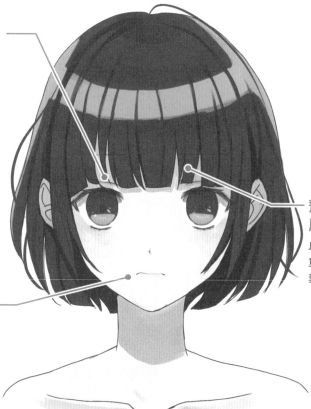

齊眉的平瀏海和厚重的娃娃頭

以齊眉平瀏海和看似厚重的黑色娃娃頭打造樸素又不起眼的印象。

畫出小巧緊抿的嘴巴

從嘴角就看得出緊緊閉著雙唇。以纖細的線條營造軟弱的感覺。

側面

嘴巴線條不要長至臉頰，這樣才有小嘴的感覺。下巴線條柔和一些，才能強調柔弱形象。

斜側面

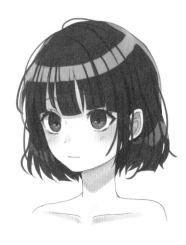

收緊下巴，畫出有點低下頭的感覺。再以小嘴巴和窺視般的眼神打造柔弱畏怯的模樣。

笑臉

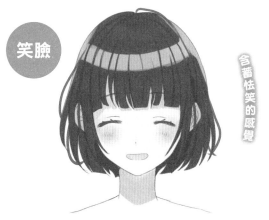

含蓄怯笑的感覺

閉上眼，和眉毛一樣向下垂，給人一種怯生生的感覺。利用睫毛和雙眼皮打造可愛模樣。嘴角上揚的嘴巴不要張得太大。

生氣

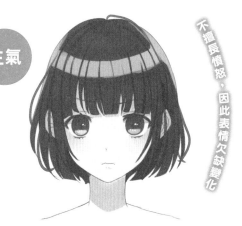

不擅長憤怒，因此表情欠缺變化

將平時的筆直眉毛稍微往上挑，再透過緊閉雙唇以表達無聲的憤怒。藉由些許變化來表現角色人物對憤怒的不擅長模樣。

悲傷

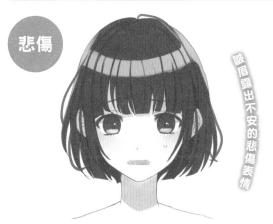

皺眉露出不安的悲傷表情

眉頭緊蹙，眉尾下垂以打造不安神色。眼睛下端的線條稍微提高，以縮小的眼睛和張開嘴巴的線條表現因怯弱而心生動搖。

哭泣

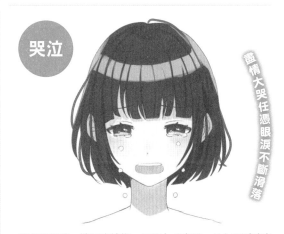

盡情大哭任憑眼淚不斷滑落

細長的眼睛、雙眼皮線條，再加上八字眉。以大量淚珠表現嚎啕大哭的模樣。

驚訝

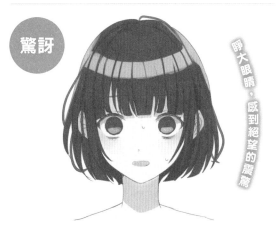

睜大眼睛，感到絕望的震驚

張大眼睛，瞳孔收縮，在眼睛下方畫些許黑眼圈，打造感到絕望的震驚表情。因震驚而合不攏嘴，嚇到有點茫然。再透過臉上的汗滴來表現焦慮。

害羞

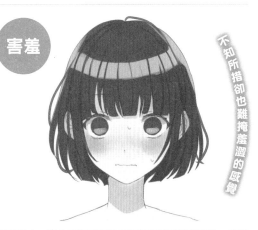

不知所措卻也難掩羞澀的感覺

雙眼睜大，配上圓弧形狀的下眼線和圓滾滾的瞳孔，表達受到驚嚇的模樣。毛毛蟲般的嘴唇線條表現內心的不知所措，再加上臉頰上的紅暈代表羞澀的心情。

膽怯

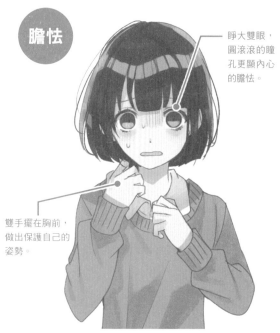

睜大雙眼，圓滾滾的瞳孔更顯內心的膽怯。

雙手擺在胸前，做出保護自己的姿勢。

以眼周的肌肉表現膽怯

睜大眼睛朝上方看，瞳孔跟著放大，眼睛下方的線條加深加粗。透過微微張開但呈扭曲形狀的嘴巴，以及冒冷汗來強調內心的膽怯。雙手置於胸前，擺出保護自己的姿勢。

焦躁

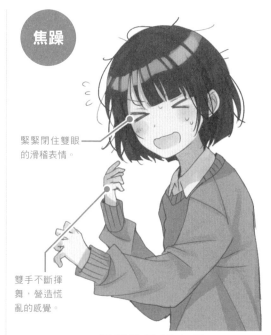

緊緊閉住雙眼的滑稽表情。

雙手不斷揮舞，營造慌亂的感覺。

滑稽的焦躁表現

以＞＜的符號來表現雙眼用力緊閉。並且透過雙手不斷揮舞，營造慌慌張張的模樣。最後再以汗水和頭頂上亂翹的雜毛表現心煩氣躁。

絕望

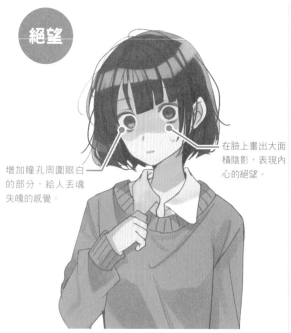

增加瞳孔周圍眼白的部分，給人丟魂失魄的感覺。

在臉上畫出大面積陰影，表現內心的絕望。

只殘留軀殼的絕望表情

縮小瞳孔，放大周圍的眼白部分以表達內心的絕望。在臉上畫出大面積的陰影，並且縮小嘴巴，像是靈魂被抽乾，只殘留軀殼般地歪著頭。

嬌羞

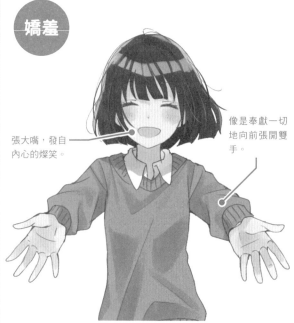

張大嘴，發自內心的燦笑。

像是奉獻一切地向前張開雙手。

接納一切的嬌羞模樣

向來懦弱的角色終於願意相信對方，將自己完全交給對方，透過全身動作表現內心的羞澀。雙手向前張開，露出燦爛笑容並將嘴巴張大。

基本

以毛毛蟲蠕動般的嘴唇來呈現Q版的可愛，但增加髮量以維持角色人物原有的沉重形象。

喜悅

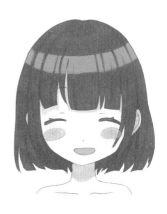

閉上雙眼且微微下垂，稍微張開嘴露出溫柔笑容。在臉頰上畫圓圓的紅暈，突顯可愛模樣。

生氣

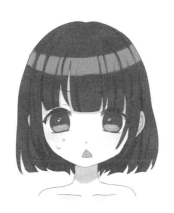

以吊眉表達憤怒情緒，但小小的三角形嘴巴和臉上的冷汗卻又透露內心的不知所措。

悲傷

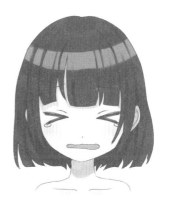

雙眼緊閉呈＞＜符號。再以眼角掛著大顆淚珠、下垂的眉毛、張開但扭扭捏捏的嘴巴來表現悲傷情緒。

實作！ 一格漫畫

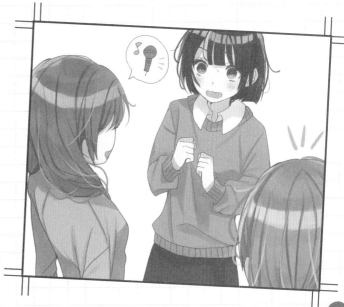

▶ 情境解說

平時沒什麼交集的行動派同學突然邀約一起去唱KTV，因為過於突如其來，一時慌張到不知所措。基於生性膽怯的個性，不確定自己究竟該不該前往，不自覺將雙手架於胸前以拉開與朋友之間的距離，而且腦中一片空白而面露困惑的表情。

▶ 描繪重點

對於突如其來的邀約感到困惑而不禁睜圓雙眼，瞳孔呈漩渦狀。嘴巴張大以突顯慌裡慌張的感覺，再搭配冒冷汗的焦慮表情，以及懷疑對方有所陰謀地採取雙手架於胸前的自我保護姿勢。

腹黑

心裡打著壞主意，企圖傷害他人，但表面上卻裝和藹可親，露出和善笑容，典型的雙面人。
特徵是平時裝得從容不迫，而且自尊心很高。

基本容貌

腹黑女往往對自己的容貌很有信心。基本上，角色人物通常是美女，而且因為披著
好人的外衣，多少給人和善溫柔的印象。垂眉與垂眼，再加上溫柔微笑的嘴角。

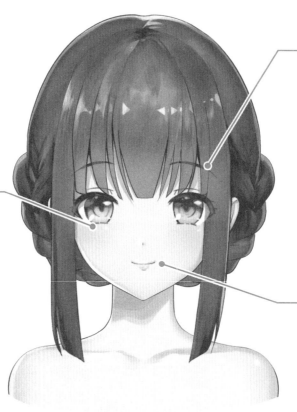

**為人和善溫良
的溫柔垂眉**

腹黑女總是給周遭人
一副大好人的印象，
所以透過溫柔的垂眉
塑造善良形象。

**深不見底的
微笑雙眼**

提起下眼皮，看似心
裡盤算著什麼的微笑
表情。給人一種深不
見底的感覺。

**嘴角上提打造
溫柔的唇形**

腹黑女在他人面前，
尤其是男性面前，肯
定會一直保持溫柔的
笑容。描繪時要刻意
將嘴角向上提。

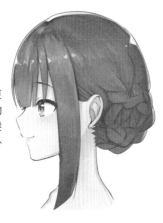

側面

比起正面，從側面更
能清楚看出角色人物
獨具特色的個性髮
型。藉此表現注重外
表的高自尊心個性。

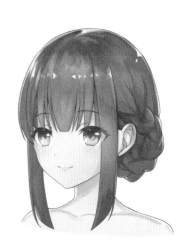

斜側面

模仿溫柔笑容的嘴角
形狀，以及細長的雙
眼，描繪時注意這兩
者之間的平衡。

笑臉

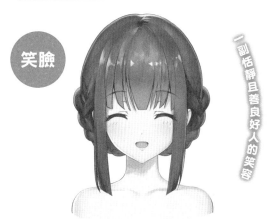

一副恬靜且善良好人的笑容

笑容是腹黑女的最強武器。維持基本容貌的垂眉,配上笑得瞇起眼的細長眼睛。嘴巴小巧玲瓏且自然微微張開,打造充滿恬靜感的笑容。

生氣

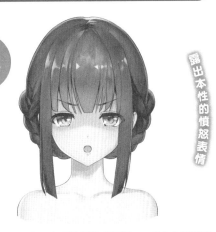

露出本性的憤怒表情

正因為向來只對自己有利的對象感興趣,一旦自身利益受到侵害,生氣起來可是相當恐怖。原本下垂的眉毛犀利地往上提,打造露出本性的憤怒表情。

悲傷

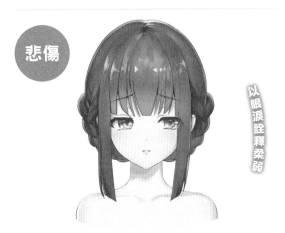

以眼淚詮釋柔弱

以下垂的眉毛和流淚的雙眼打造博取他人,尤其是男性同情的表情。演出受到打擊而沮喪,纖弱到難以承受的模樣。

哭泣

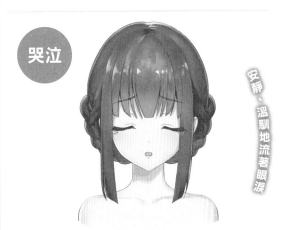

安靜、溫馴地流著眼淚

八字眉、閉上雙眼、淚珠溫馴地掛在眼角上。由於是非常在意外觀的角色人物,所以盡量避免放聲大哭、動作過大的表現。

驚訝

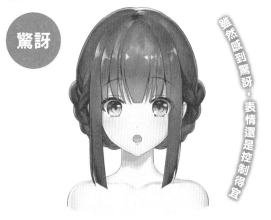

雖然感到驚訝,表情還是控制得宜

維持垂眉造型,但眼睛因驚訝而大大睜開。不刻意描繪因焦慮而冒冷汗、因感到驚訝而嘴巴扭曲,自始至終都維持優雅表情。

害羞

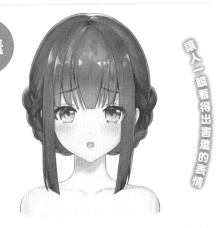

讓人一眼看得出害羞的表情

八字眉且露出為難困惑的表情,滿臉通紅讓人一眼就看得出害羞。盡量避免撇開視線、發冷冒汗的描繪。

乞求

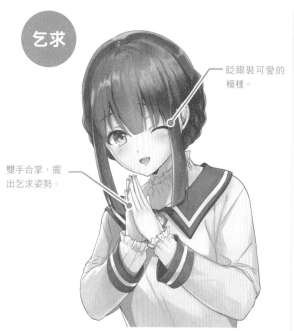

眨眼裝可愛的
模樣。

雙手合掌,擺
出乞求姿勢。

擅長將工作推卸給他人

表現出擅長利用他人,請託他人做事的個性。雙手合掌,
擺出對他人感到過意不去的姿勢,再搭配眨眼裝可愛的表
情。

陰謀

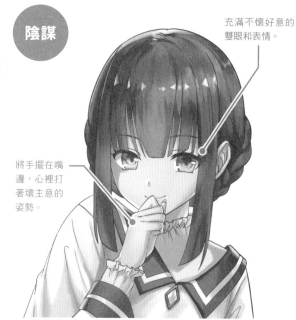

充滿不懷好意的
雙眼和表情。

將手擺在嘴
邊,心裡打
著壞主意的
姿勢。

一副若無其事地策劃害人陰謀

只要是為了自己的利益,說謊也臉不紅心不跳,害起人來
一點都不手軟。策劃陰謀的瞬間,將手擺在嘴邊裝可愛。

失控

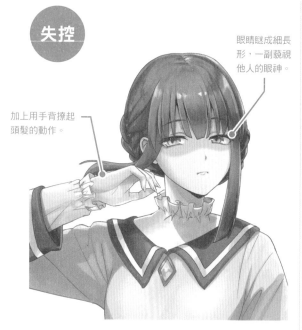

眼睛瞇成細長
形,一副藐視
他人的眼神。

加上用手背撩起
頭髮的動作。

一旦失控會很可怕的角色人物

最愛自己,潛藏極端驚人的自信,所以一旦遭到否定,失
控程度可怕到令人難以招架。透過瞇成細長形的雙眼,表
現藐視他人的不屑眼神。

嬌羞

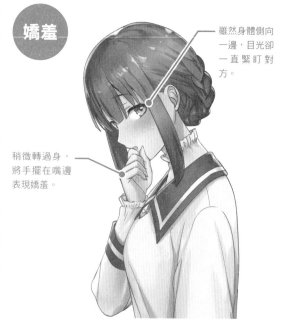

雖然身體側向
一邊,目光卻
一直緊盯對
方。

稍微轉過身,
將手擺在嘴邊
表現嬌羞。

在喜歡的人面前只是個普通小女生

不輕易亮出自己的底牌,絕對不會說出真心話的腹黑女,
在喜歡的人面前,瞬間變成一個普通小女生。稍微側身並
將手擺在嘴邊,營造嬌羞的感覺。

基本

將P54基本容貌中的五官全部圓形處理。別忘記下眼皮也是重要元素。

喜悅

除了重要的笑容，透過眨眼表現可愛模樣，給對方留下好印象。

生氣

和P55正常版生氣的表情相同，一本正經的憤怒表情。眉尾上挑，一副要糾正對方的半睜開雙眼表情。

悲傷

八字眉搭配眼睛稍微朝下方看。由於Q版使整體變得比較可愛，所以會有種悶不吭聲的感覺。

實作！ 一格漫畫

▶ 情境解說

電話那頭的朋友是個成績比自己好、個性落落大方又深受歡迎的人。有一天朋友打電話提到從小一起陪著睡覺的小熊布偶，而如今那隻布偶已經被自己四分五裂地丟在床上，但還是裝作不知道地跟朋友你一句我一句。

▶ 描繪重點

坐在床上撥弄頭髮，心裡覺得對方很麻煩，卻還是在電話裡假裝熱心。已經將朋友最重視的小熊布偶五馬分屍，但還是裝熱情地幫忙想辦法，打造恐怖片裡的陰森情境。

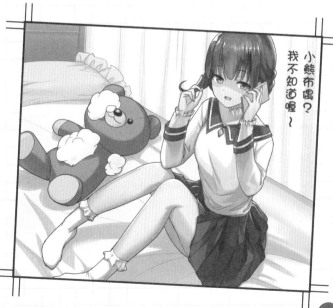

陰沉

黑暗、憂鬱、死氣沉沉的個性。由於這種性格的角色人物通常臉上沒有太多變化，因此表情的描繪並不容易。讓我們試著以最少的臉部動作來呈現各種情緒。

基本容貌

最基本的容貌是讓人看不出心裡在想什麼的面無表情。雙眼黑暗且空洞無神，眼周的黑眼圈更象徵整個人的陰沉。雖然一頭長髮，但不是為了時髦，而是懶得整理，因此毛躁沒有光澤。瀏海長到蓋住眼睛，更顯臉色暗沉。

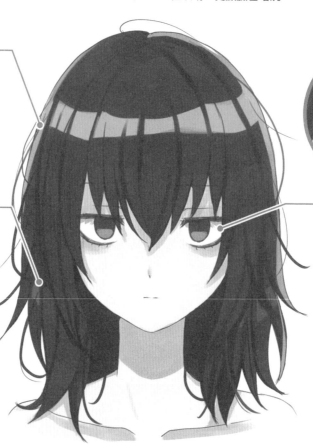

垂到眼前毫無生氣的瀏海

瀏海長到遮住一半的臉，整個人顯得更加死氣沉沉。

完全沒有保養的毛躁長髮

刻意增加一些髮量，而且為了營造完全沒有好好保養的感覺，描繪一些到處亂翹的雜毛。

面無表情且死魚眼

為了呈現眼神空洞，沒有精神的感覺，眉毛和上眼皮都是水平一直線。另外在眼睛下方畫黑眼圈。

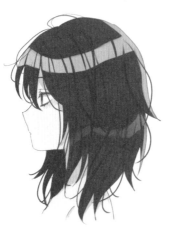

側面

將頭髮畫得蓬鬆些，讓人感覺頭髮很多。上眼皮和眉毛平行。

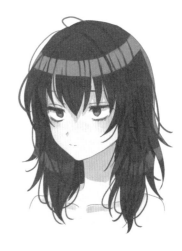

斜側面

為了表現個性陰沉的人老是宅在家裡又不吃東西，下巴線條畫得銳利些。

笑臉

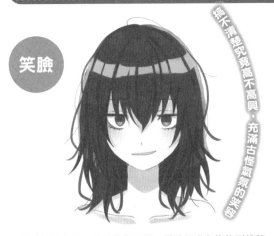

搞不清楚究竟高不高興，充滿古怪氣氛的笑容

有點賊笑的表情。嘴巴微微張開，僅單側嘴角像鉤到般稍微上揚。讓整體有種毛骨悚然的感覺。

生氣

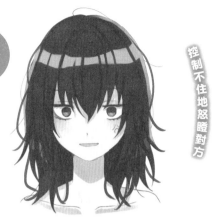

控制不住地怒瞪對方

半開著嘴，提高音量地表現心中不滿「你說啥米？」另外再透過半開啟的雙眼、縮小的瞳孔來表現藐視對方的模樣。

悲傷

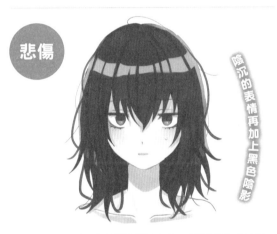

陰沉的表情再加上黑色陰影

平眉的眉尾下垂，眼睛稍微朝下方看。嘴巴有氣無力地微微張開，但嘴角既不上揚也不下垂，表現角色人物缺乏表情的性格。

哭泣

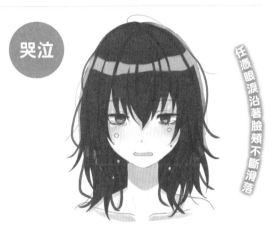

任憑眼淚沿著臉頰不斷滑落

由於平時甚少與他人有所接觸，也不擅長處理大起大落的情緒，所以情感潰堤時，雖然感到不知所措，卻也只能任憑淚水爬滿臉上。

驚訝

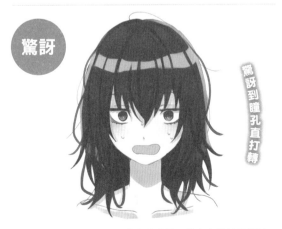

驚訝到瞳孔直打轉

漩渦狀的瞳孔表現陷入混亂中的狀態。臉上畫幾滴冷汗以突顯內心因驚訝不已而感到焦慮。

害羞

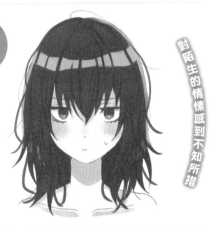

對陌生的情愫感到不知所措

眉尾些許上挑，嘴巴緊閉表現難為情的模樣。臉頰上畫斜線代表臉紅。再搭配幾滴冷汗給人因害羞而感到侷促的感覺。

鬧彆扭

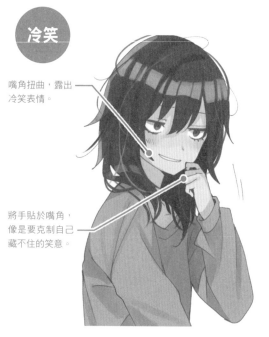

嘴巴緊閉並將臉撇向一邊。

將手抱於胸前，露出嫌惡的表情。

搞自閉時就像在鬧彆扭

同樣下眼皮平行於眉毛的面無表情，但嘴巴縮小且緊抿，再搭配將臉撇向一邊來，表達乖僻的個性。雙手抱於胸前，散發一股生人勿近的氣息。

焦躁

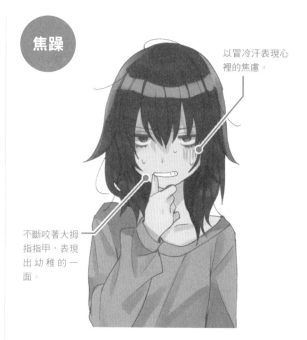

以冒冷汗表現心裡的焦慮。

不斷咬著大拇指指甲，表現出幼稚的一面。

啃咬大拇指指甲，再加上不斷冒冷汗

眉毛下垂，眉心攢緊。以啃咬大拇指指甲和不斷冒冷汗表達內心不知所措的焦躁。左眼下方的直線代表臉色因焦躁而變差。

冷笑

嘴角扭曲，露出冷笑表情。

將手貼於嘴角，像是要克制自己藏不住的笑意。

一邊妄想，一邊露出古怪的冷笑

這是最能表現陰沉個性的姿勢。平時雖然面無表情，但或許心裡正妄想著什麼，而不自覺歪了嘴巴獨自冷笑。將手貼於嘴角，有意無意地想要克制自己的笑意。

嬌羞

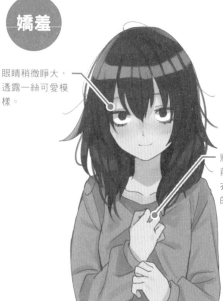

眼睛稍微睜大，透露一絲可愛模樣。

將雙手擺在胸前，輕輕拉著衣服表現心中的難為情。

展現平時少見的可愛模樣

相比於基本容貌，眼睛稍微睜大一些，增添可愛模樣。目不轉睛地直視對方，並將雙手擺在胸前表現心中的難為情。

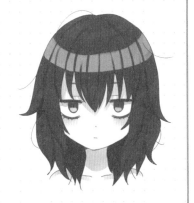

基本

睜大雙眼,加深眼底的黑眼圈,給人一種很不幸的感覺。雖然是Q版,但還是刻意強調下巴線條,不畫成圓形。

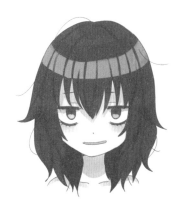

喜悅

嘴巴微微張開,將單側嘴角拉向一側,打造似笑非笑的表情。眼睛絕對不能露出笑意,而是要呈現一種令人討厭的笑臉。

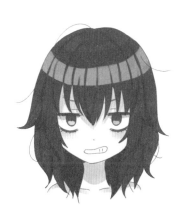

生氣

眉毛向上挑起,明顯看得出憤怒的表情。緊咬著牙齒,但嘴巴扭曲變形。

悲傷

眉毛下垂呈八字形。以較為不穩定的線條表現嘴巴微微發抖的模樣。

實作! 一格漫畫

▶ 情境解說

圖書館裡的個人空間是她最喜歡的地方。在那裡看書、一個人發呆最能讓她感到平靜。沒有朋友,更沒有男朋友,就這樣凝視空中,沉浸在幻想裡,好希望永遠保持這樣的狀態。

▶ 描繪重點

重點在於趴在桌上,眼神漫無目標,像是靈魂出竅般茫然的表情。表現出什麼事都不想做的倦怠感,以及不想見任何人,只想窩在角落的感覺。

嘲諷

老是歪著頭看待人事物，性情乖張偏執。總以悲觀態度看世界，凡事不會過於認真，總愛挖苦包含自己在內的周遭人事物。

基本容貌

為了展現滿滿的自信，特別強調臉上五官，像是上挑的眉毛，帶有挑釁味道的笑容，露出整個額頭的髮型。但其實這一切都是裝腔作勢，一旦被拆穿，超大的反差非常有趣。

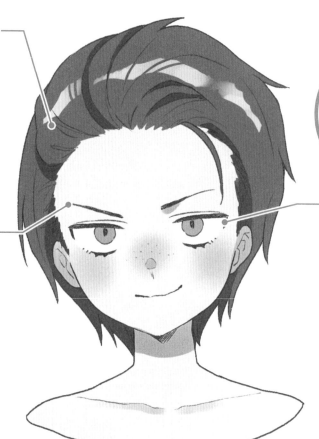

露出額頭的髮型展現頑強和叛逆

以短髮且露出額頭的髮型突顯自己的頑強，以及不迎合眾人目光的叛逆。

以細長、上挑的眉毛象徵頑強

眉毛明顯地向上挑起以表現自信與頑強。盡量將眉毛畫得細長且犀利些。

不願直視這個世界的半睜開雙眼

為了配合總是側著頭看待人事物的姿勢，眼皮微微下垂，感覺只睜開一半的眼睛。瞳孔畫得稍微小一些。

側面

鼻尖微微上翹，給人犀利的印象。別忘記有點瞧不起人的揶揄嘴角。

斜側面

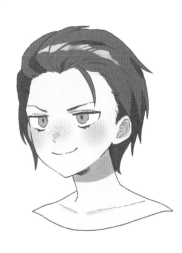

不屑的表情是招牌特色。將左右側眉毛畫得明顯不同，讓人能夠一眼就看出來。

笑臉

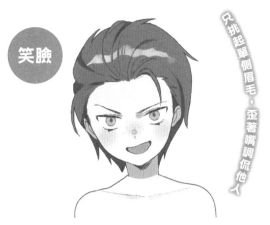

只挑起單側眉毛，歪著嘴調侃他人

左右側的表情不對稱，營造輕蔑他人的形象。揚起單側嘴角，露出嘲諷他人的表情。另外再加上高高挑起的單側眉毛。

生氣

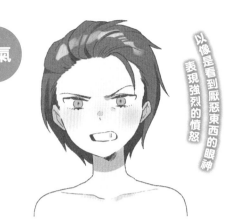

以像是看到厭惡東西的眼神表現強烈的憤怒

由於喜歡挖苦他人的個性，所以生起氣來也不是蓋的。打造相當厭惡的表情，緊咬著牙齒，再搭配像看到蟲一樣的憎惡眼神。

悲傷

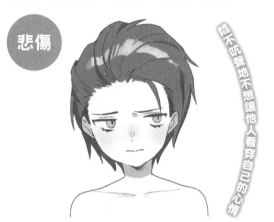

悶不吭聲地不想讓他人看穿自己的心情

愛挖苦別人，脾氣又倔強，所以不想讓人看穿自己的悲傷心情。像是要掩飾情感般刻意撇開視線，並且難得露出溫馴的表情。

哭泣

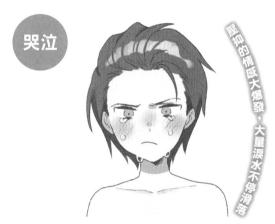

壓抑的情感大爆發，大量淚水不停滑落

平時總是既頑強又很《一ㄥ，一旦防護牆被擊垮，眼淚就再也停不下來。無法克制情感宣洩時，淚水好比潰堤般不斷滑落。眉毛上揚角度稍微緩和一些。

驚訝

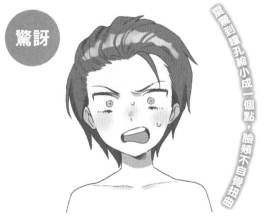

驚嚇到瞳孔縮小成一個點，臉頰不自覺扭曲

瞳孔收縮，一副呆若木雞的表情。張大的嘴巴左右兩側不對稱，單側眉毛高高地向上挑起，表現受到相當大驚嚇的模樣。

害羞

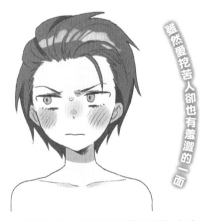

雖然愛挖苦人卻也有羞澀的一面

頑強性格使然，不想讓人發現自己也有害羞的時候。刻意撇開視線，再畫上幾滴汗水表達自己的不知所措，一副和平時容貌相去甚遠的表情。

挪揄

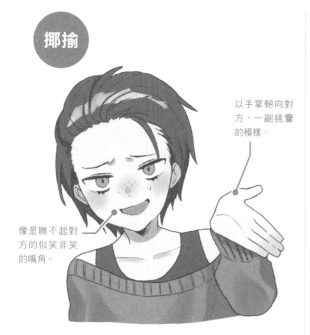

以手掌朝向對方，一副挑釁的模樣。

像是瞧不起對方的似笑非笑的嘴角。

把大家都當笨蛋，皮笑肉不笑的表情

嘲諷時的招牌動作與表情。一副為難的皺眉表情，像是瞧不起對方似地「你是笨蛋嗎？」再加上手掌朝著對方的挑釁動作。

不爽

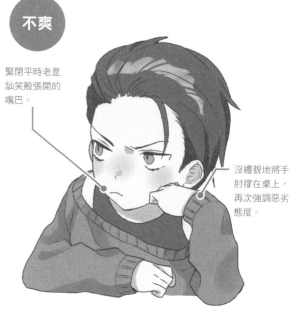

緊閉平時老是訕笑般張開的嘴巴。

沒禮貌地將手肘撐在桌上，再次強調惡劣態度。

一目了然的不爽心情

一眼就看得出心情不爽的表情和動作。將手肘撐在桌上的無禮態度，表現出角色的心煩氣躁，再加上氣噗噗地緊閉雙唇，整個人顯得比平時更加陰險惡毒。

厭煩

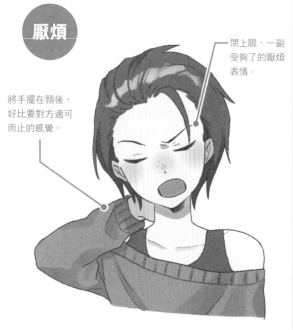

閉上眼，一副受夠了的厭煩表情。

將手擺在頸後，好比要對方適可而止的感覺。

讓人看了就火大的嫌惡態度

這個表情和動作可說是招牌表情。透過將手擺在頸後的動作，表現出「夠了，真是累死我了！」的感覺，張大嘴巴像是在發牢騷。

嬌羞

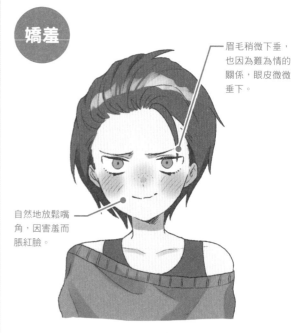

眉毛稍微下垂，也因為難為情的關係，眼皮微微垂下。

自然地放鬆嘴角，因害羞而脹紅臉。

異於往常的靦腆表情

平時最不可能出現的可愛表情。眉毛上挑的角度變緩和，嘴角也自然放鬆，混合了害羞、開心、難為情的種種情愫在裡面的表情。

基本

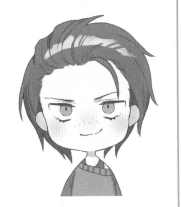

P62的基本容貌給人傲慢的感覺,但將臉蛋畫圓後,馬上變成臭屁又可愛。同樣還是單側嘴角向上揚起,打造冷酷笑容。

喜悅

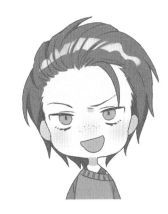

為了強調嘲諷他人的感覺,刻意將左右側眉毛畫得不對稱。張嘴笑但同樣只讓單側嘴角上揚,打造令人覺得不舒服的笑容。

生氣

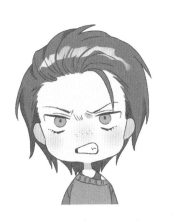

眉頭深鎖,眉梢向上挑,眼角也微微提高。雖然嘴巴張開,但以單側用力咬牙切齒的方式來強調極度憤怒。

悲傷

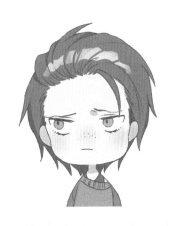

嘴巴輕輕閉上,眉毛向下垂放,為了不讓人看出自己的悲傷,刻意將眼神撇到一邊。營造心情跌至谷底的悲傷。

實作! 一格漫畫

▶ 情境解說

在平時常去的live house裡,當天參與現場演出的樂團團員正精神飽滿地互相加油打氣。即便樂團成員抓住胸口衣襟不放,仍舊不改嘲諷個性地挑釁著說「我是太高興才打哈欠的」。

▶ 描繪重點

為了塑造即使被抓住胸口也絲毫不讓步的霸氣,特別強調眉峰部位。以完全不畏懼的強烈眼神直盯著對方,再加上半開啟的嘴巴,隱含著瞧不起對方的感覺。

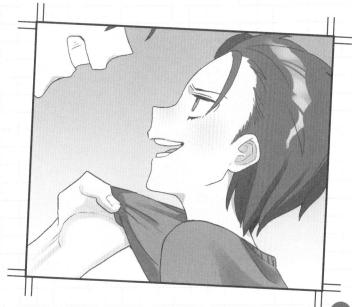

重新排列角色人物的各部位

只是變更臉型或頭髮等部分五官，角色人物的整體印象會隨之大幅改變。
試著重新排列各部位，描繪出性格更加複雜的女性角色人物。

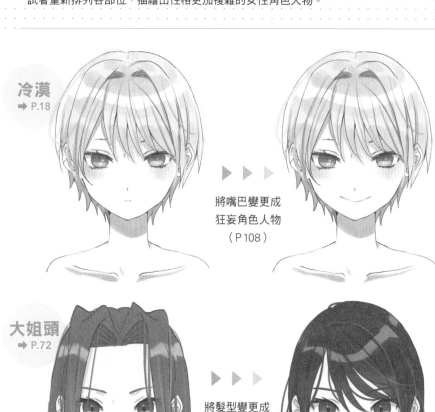

冷漠
➡ P.18

將嘴巴變更成
狂妄角色人物
（P108）

原本是面無表情，像個人偶似的冷漠角色，但改變嘴型後，立刻多了一份狂妄角色所具有的豪放形象。

大姐頭
➡ P.72

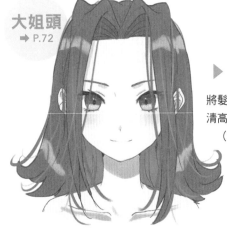

將髮型變更成
清高角色人物
（P26）

變更成清高角色經常配備的溫柔婉約髮型，容貌轉眼變得認真且堅定，給人出身書香世家，端莊又有禮貌的印象。

天真
➡ P.38

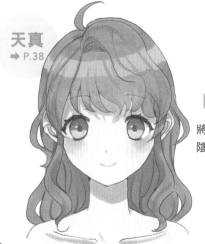

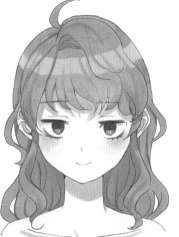

將眼睛變更成
陰沉角色人物
（P58）

原本是個性開朗又坦率的天真角色，但眼睛變更成陰沉形象後，瞬間給人晚熟又容易害羞的印象。

就非常喜歡你！♥

驚！

PART 2 屬性

根據角色功用、特性、職業等不同屬性，

大家腦中都已經有大致的表情形象。

舉例來說，一聽到職業婦女，大家可能連想到嚴肅的表情。

但如果能夠大膽捨棄這樣的刻板印象，將有助於創造出更多不同特質的角色人物。

接下來的PART 2中，將先為大家介紹各屬性的基本形象。

辣妹

充滿朝氣又開朗，總是誠實表露自己的心裡感受。想哭就哭，感覺乏味時，毫不掩飾地露出無聊神情。

基本容貌

辣妹對潮流時尚很敏銳，而且堅持要打扮得光鮮亮麗，所以特地戴上耳環、染金髮、帶全妝，塑造華麗形象。為了強調化妝，嘴唇和眼角都稍微畫得大一些。

具高度美容意識，每天打扮得漂漂亮亮

以一頭金髮塑造辣妹形象。平時對美容美妝絕對不會偷工減料，因此務必將頭髮描繪得亮麗有光澤。

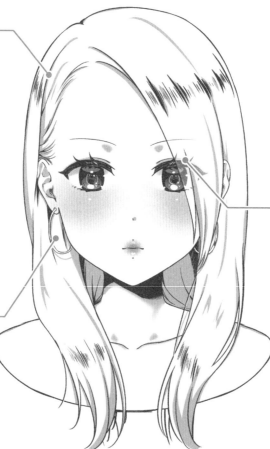

以長睫毛強調一雙靈活大眼睛

稍微加粗睫毛，並以假睫毛和睫毛膏打造長且濃密的睫毛。單純以黑色上色，可能略顯沉重，稍微加入白色等其他顏色，保留濃密卻不會過於沉重。

大耳環為辣妹形象加分

戴上醒目的圓形大耳環，表現辣妹較為浮華的一面。

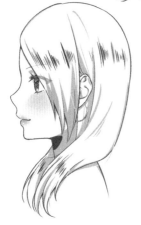

側面

少了點圓潤，多了點成熟大人的韻味。描繪時多留意下巴線條要盡量纖細、俐落。

斜側面

畫些許蓬鬆散髮以減輕整體插圖的僵硬感，打造輕盈、靈活的感覺。

笑臉

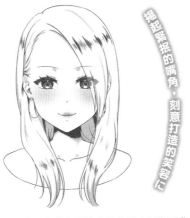

揚起緊抿的嘴角，刻意打造的笑容に

為了打造自拍用的笑容，在嘴角兩端多沾些墨水以表現嘴角用力揚起的感覺。臉頰隨嘴角向上拉高，雙眼變得細長。

生氣

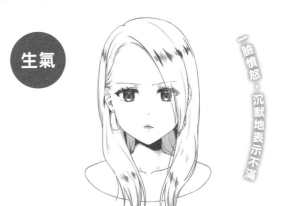

一臉憤怒，沉默地表示不滿

以稍微愁眉苦臉且嘴角緊抿的表情展現無聲的憤怒。在眉心處描繪皺摺，強調內心不滿。

悲傷

營造悲傷往肚裡吞的感覺

畫出因悲傷而受到驚嚇的感覺。眉尾下垂呈八字形眉，嘴巴微微張開，表現倒抽一口氣，說不出話來的模樣。

哭泣

放聲大哭

忠於情感地放聲大哭，豆大淚珠不停滑落，哭花眼也無所謂。張大嘴巴，任憑眼淚在臉上肆虐。

驚訝

張大嘴巴，一副目瞪口呆的表情

驚嚇到呆若木雞的表情。一雙大眼畫得更大，眉毛因雙眼變寬而向上提起。嘴巴張大，但嘴角下垂。

害羞

用賣萌笑臉掩飾自己內心的羞怯

像是以笑容掩飾失敗的尷尬，彎曲的雙眼搭配八字形眉毛的萌樣笑容。張大嘴巴營造「哈哈哈」笑出聲的感覺。

自拍臉

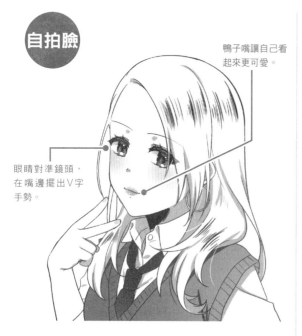

鴨子嘴讓自己看起來更可愛。

眼睛對準鏡頭，在嘴邊擺出V字手勢。

拍下最可愛的自己！

辣妹的可愛自拍照都是經過研究的最終成果。平時經常摸索自己的最佳角度，眼睛朝上方看、鴨子嘴、手背朝外擺出V字手勢，展現自己最可愛的一面。

乏味

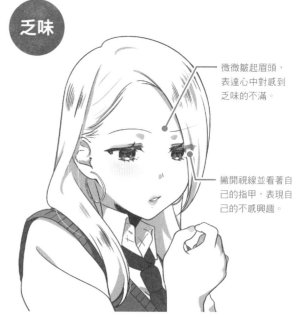

微微皺起眉頭，表達心中對感到乏味的不滿。

撇開視線並看著自己的指甲，表現自己的不感興趣。

顯而易見的疲累感

表現出覺得萬分無聊卻無法離開現場的疲累感。索然無味地垂下臉，緊盯著手指撥弄自己的指甲。

牽動

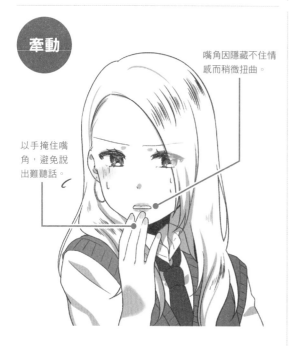

嘴角因隱藏不住情感而稍微扭曲。

以手掩住嘴角，避免說出難聽話。

毫不隱藏地表現內心受到牽動

因所見所聞而受到影響，將情感直接透過皺眉、扭曲的嘴角、不自覺將手擺在嘴邊等動作表露出來。另外，再加上稍微撇開臉，側眼向下看。

嬌羞

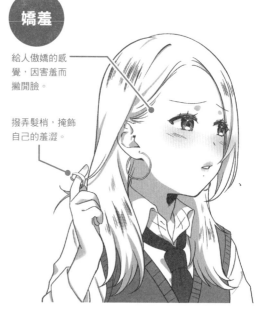

給人傲嬌的感覺，因害羞而撇開臉。

撥弄髮梢，掩飾自己的羞澀。

隱藏不住內心的悸動

雖然平時待人處事總是很強勢，但面對心儀的人，刻意撇開臉的動作將內心的羞澀表露得一覽無遺。為了掩飾羞澀而撥弄頭髮的動作，也格外惹人憐愛。

基本

圓潤會給人一種稚嫩的印象,所以特別留意不要破壞辣妹略帶成熟的形象。

喜悅

畫出清楚的雙眼皮,讓眼睛維持一貫的華麗。而厚嘴唇向來是辣妹的一大特色,特地畫出下唇線以強調笑容。

生氣

以ㄟ字形的嘴巴打造氣噗噗的模樣。眼睛不要全部張開,眉頭深鎖以表現心中的不滿。

悲傷

八字眉、雙眼下垂表現困惑的表情。嘴巴呈三角形以強調Q版人物的可愛形象。

實作! 一格漫畫

▶ 情境解說

練習網路上找到的化妝技術。辣妹平時看似提不起勁,做事一點都不積極,但只要是碰到感興趣的美容相關資訊或化妝技術,可就絲毫不會偷工減料。緊盯著鏡子,努力讓自己看起來更可愛。

▶ 描繪重點

為了看清楚手機裡的教學,一隻眼睛奮力張開,再加上全神貫注而不自覺緊閉嘴巴,營造出非常認真的模樣。夾起平時垂放的瀏海並塞於耳後,盡量避免讓頭髮干擾化妝。

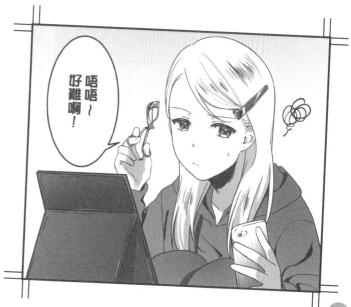

大姐頭

個性剛強、豪邁，遇到有困難的人，二話不說立即伸出援手，表現出極富人情味的霸氣。
為了塑造豪邁個性，描繪時特別強化表情變化。

基本容貌

大姐頭的個性豪邁，做事積極，腦中總是不斷思考，以吊眉、吊眼、外翹髮型來表現大姐頭強勢、活潑的模樣。描繪時多些胸懷坦蕩、從容不迫的感覺，大姐頭的形象立即躍然紙上。

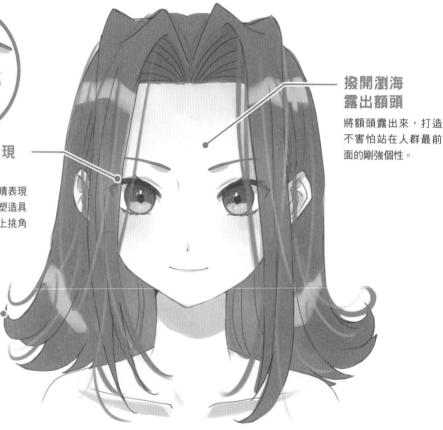

**撥開瀏海
露出額頭**

將額頭露出來，打造不害怕站在人群最前面的剛強個性。

**以吊眉和吊眼表現
剛強堅毅**

以向上挑起的眉毛和眼睛表現剛強個性。另外，為了塑造具有包容力的形象，所以上挑角度畫得小一些。

**亮麗的
外翹髮型**

外翹髮型給人活潑的印象。使用比較明亮的髮色，讓角色人物更引人注目。

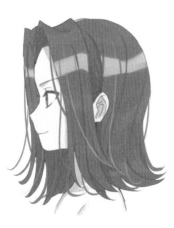

側面

清楚畫出對側眼睛的睫毛，讓角色人物更具女性特質。

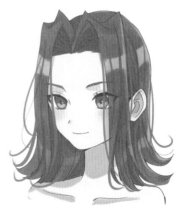

斜側面

注意改變角度時，也要保留原本的吊眼、吊眉角度。

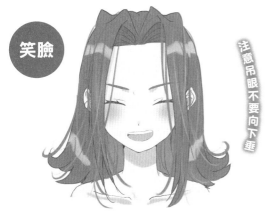

笑臉

注意吊眼不要向下垂

露出笑容時，眼睛和眉毛難免會下垂，但為了維持吊眼和吊眉，以張大嘴巴、彎曲的眼角等其他五官部位來呈現開心的笑容。

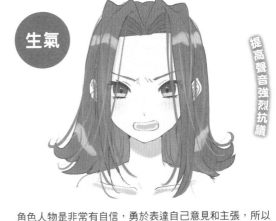

生氣

提高聲音強烈抗議

角色人物是非常有自信，勇於表達自己意見和主張，所以生氣時既不會逃跑，也不會忍氣吞聲，而是會激烈表達內心感受。嘴巴張大並向兩側拉開，表現張嘴抗議的感覺。

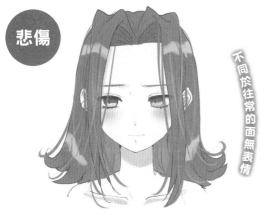

悲傷

不同於往常的面無表情

為了表現將情緒隱藏於內心，刻意將眉毛和嘴巴畫成一直線，並且讓臉上近乎沒有表情。不同於往常的豪邁笑容和哭泣表情，這裡要刻意製造反差效果。

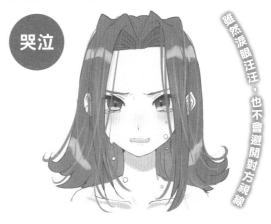

哭泣

雖然淚眼汪汪，也不會避開對方視線

有些角色人物會因為情感潰堤，感到尷尬而撇開視線，不敢直視對方，但大姐頭完全不一樣。不僅不在意臉上的眼淚，反而還會直視對方，露出一副別來煩我的神情。

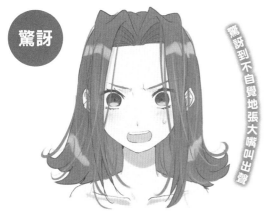

驚訝

驚訝到不自覺地張大嘴叫出聲

「你說什麼！？」驚訝到顯得焦慮不安的表情。僅左側眉梢和嘴角稍微向上提高，表現突發狀況造成內心動搖。再加上幾滴汗水增添焦慮感。

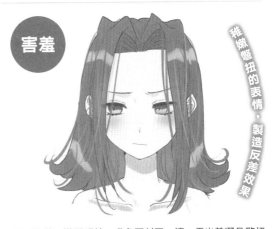

害羞

稚嫩彆扭的表情，製造反差效果

眉頭深鎖，撇開視線，嘴角歪斜至一邊，露出羞澀且彆扭的表情。和平常爽快的態度迥然不同，給人一種有口難言的感覺。

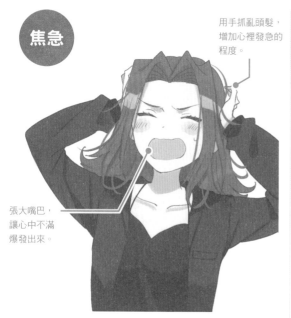

焦急

用手抓亂頭髮，增加心裡發急的程度。

張大嘴巴，讓心中不滿爆發出來。

大叫出聲以發洩內心的焦躁不安

是個做事果斷速戰速決的人，討厭遇到過於細鎖的事情、愛發牢騷的人，或遲遲無法下決定的情況。情緒累積到最後容易大叫出聲「啊—真是夠了！」以宣洩心中的不滿。

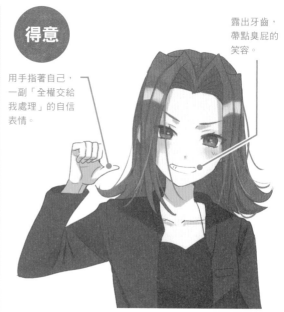

得意

露出牙齒，帶點臭屁的笑容。

用手指著自己，一副「全權交給我處理」的自信表情。

因受到信賴而開心地露出得意的笑容

因為受到信賴，能幫大家的忙而感到開心，這就是大姐頭獨特的氣質。正因為具有三兩下解決問題的實力，才有如此充滿自信的表情。

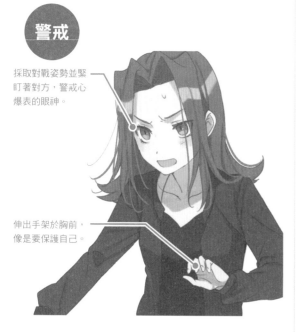

警戒

採取對戰姿勢並緊盯著對方，警戒心爆表的眼神。

伸出手架於胸前，像是要保護自己。

面對不擅長的事情而心煩意亂

不同於往常無所畏懼、無所阻礙的言行舉止，這是非常罕見的表情。沒想到讓大姐頭露出這種表情的竟然會是可愛的洋裝或小貓咪。

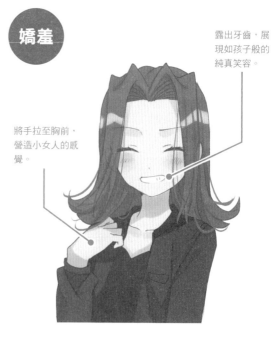

嬌羞

露出牙齒，展現如孩子般的純真笑容。

將手拉至胸前，營造小女人的感覺。

符合年紀的溫柔自然笑容

不同於P73的正常版喜悅笑臉，眉尾和眼角下垂的笑容給人較為溫柔的印象。這是心儀對象才看得到，完全不做作的開心、可愛表情。

基本

保留大姐頭的特色，吊眼和吊眉。眉毛縮短一些以減輕過於銳利的表情。

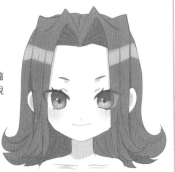

喜悅

直接將P73正常版喜悅表情的眼角Q版化，但為了配合Q版形象，變更成露齒笑。

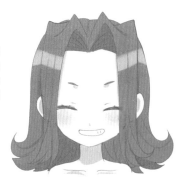

生氣

為了讓整體看起來更可愛，不採用正常版的爆怒表情，而是稍微降低憤怒程度，改為氣嘟嘟的表情。

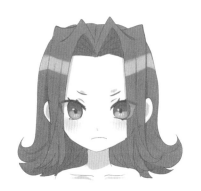

悲傷

不同於正常版努力壓抑著內心激動情緒的表情，這裡稍微減輕感到困擾的程度。

實作！ 一格漫畫

▶ 情境解說

在圖書館裡唸書，還不到30分鐘就舉手投降，站起身在圖書館走來晃去。突然間聽到書櫃角落傳來刻意壓低的哭泣聲。探頭一看，似乎是2個高年級的正在欺負1個低年級的學生，二話不說，立即上演濟弱扶傾戲碼「你們在做什麼！」。

▶ 描繪重點

不容對方抵賴似地用手指著對方，以堅定語氣清楚表明「我就是在說你」。眉心擰緊，眉尾和眼角高高向上挑起，讓人明顯感覺得到怒氣的表情。

裝可愛女

深知自己有副可愛迷人的容貌，並以此作為待人處事時的最佳武器。假裝什麼都不懂，撒嬌地對他人予取予求。描繪時特別意識愛耍小聰明，經常假裝不知情的感覺。

基本容貌

圓潤的五官將女性最強武器柔美的特質發揮得淋漓盡致。這裡的圓潤並非將角色畫得肥胖豐滿，而是強調柔軟溫潤的感覺。至於髮型，兩邊各紮起一小撮頭髮增添稚嫩可愛的形象。眼睛微微下垂打造撒嬌電眼。稍微嘟起的鴨子嘴增加可愛俏皮感。

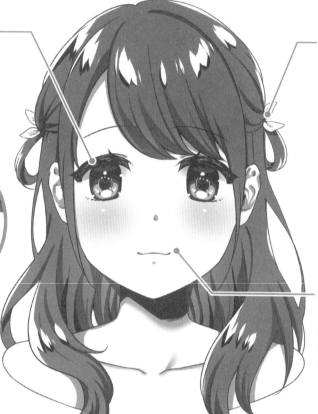

大大的雙眼略微下垂

用圓滾滾的眼珠緊盯著對方，這也是讓愛裝可愛的小女生更顯萌萌噠的技巧。

兩邊紮起小小馬尾打造稚嫩感

童顏有助於增加可愛度，所以特別設計一款兩邊各紮起一小撮頭髮的小女生髮型，讓整體外觀看起來比實際年紀再小個幾歲。

增加可愛俏皮感的鴨子嘴

嘴角上揚，上唇中央微微向前突出的鴨子嘴，這向來是喜歡裝可愛的人的招牌動作。

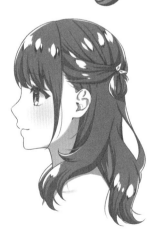

側面

清楚畫出鴨子嘴微微上揚的嘴角，營造角色人物的可愛形象。

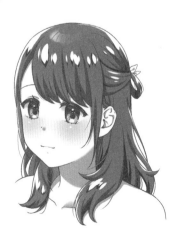

斜側面

清楚畫出微微下垂的眼角，而臉頰部分則畫得圓潤些，讓整體顯得天真又可愛。

笑臉

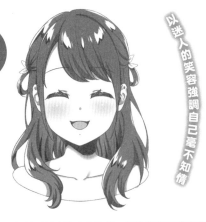

以迷人的笑容強調自己毫不知情

假裝什麼都不知情地露出迷人的笑容，但特別留意嘴巴不要張得過大。另外，呈山形的眼睛一旦角度過大，就會失去萌萌的感覺而變得有些刻意。

生氣

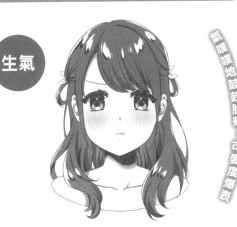

氣噗噗地鼓起臉頰，可愛度爆表

氣噗噗地鼓起雙頰，帶點稚氣的憤怒表現。眉頭緊蹙，再加上吊眉造型，但為了避免給人凶神惡煞的感覺，雙眉之間刻意不畫皺褶。

悲傷

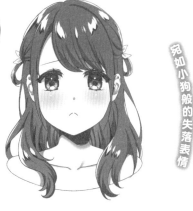

宛如小狗般的失落表情

把可愛當武器的角色人物最擅長假裝什麼都不知道，活用小狗般的失落表情來表現自己的無辜與委屈。眉尾下垂給人很可憐的感覺，但別忘記以ㄟ字形的嘴巴來保留可愛模樣。

哭泣

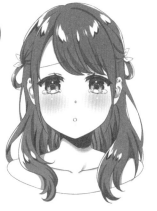

眼淚盈眶的傷心表情

眼淚也是最強武器之一，不以嚎啕大哭的方式呈現，而是讓淚珠充滿眼眶，打造可憐、惹人心疼的模樣。嘴巴微微張開，增添可愛萌樣。

驚訝

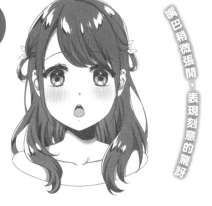

嘴巴稍微張開，表現刻意的驚訝

嘴巴和眼睛都張開成圓形，表現大吃一驚的感覺。另外，為了保留可愛形象，稍微將嘴巴塑造成水滴狀，營造刻意的感覺。

害羞

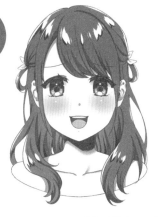

假裝謙虛的害羞模樣

害羞也是讓自己看起來更可愛的手段之一。眉毛稍微下垂，嘴巴大大張開，上嘴唇維持鴨子嘴形狀，打造刻意裝模作樣的害羞表情。

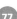

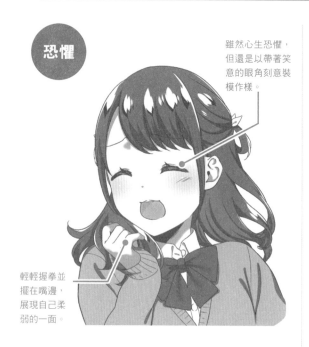

恐懼

雖然心生恐懼，但還是以帶著笑意的眼角刻意裝模作樣。

輕輕握拳並擺在嘴邊，展現自己柔弱的一面。

雖然害怕卻還是不忘裝可愛

雖然感到恐懼，卻沒有緊緊閉上雙眼，反而眼角還帶有一絲淡淡的笑意。嘴巴張大，但上嘴唇仍舊保留鴨子嘴形狀，標準的害怕也不忘記裝可愛。

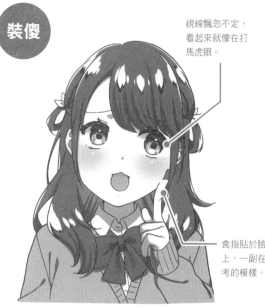

裝傻

視線飄忽不定，看起來就像在打馬虎眼。

食指貼於臉頰上，一副在思考的模樣。

裝可愛的拿手絕招，裝傻充愣

稍微歪著頭，食指貼於臉頰上，不敢直視對方，一副企圖逃避的裝傻模樣也是裝可愛角色常用的絕招。眉毛下垂，一臉正在思索的表情。

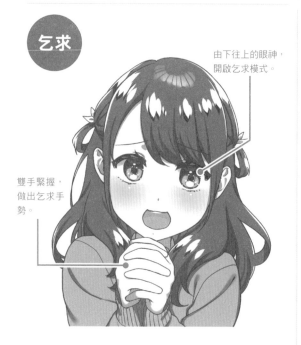

乞求

由下往上的眼神，開啟乞求模式。

雙手緊握，做出乞求手勢。

裝可愛的必殺技，乞求攻勢

善用自己可愛的強項，做出乞求他人的姿勢。由下往上的視線搭配感到為難的雙眉、雙手緊握的祈求姿勢、濕潤的雙眼，再加上微微扭動的身體，讓整體可愛度一舉破表。

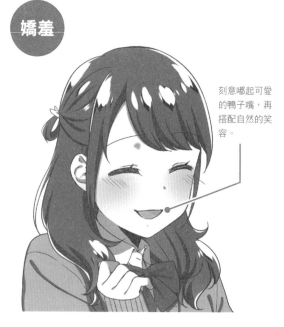

嬌羞

刻意嘟起可愛的鴨子嘴，再搭配自然的笑容。

不同於往常的自然笑容和嬌羞表情

暫時收起刻意裝出來的可愛，露出自然靦腆的笑容。注意不要畫出鴨子嘴。由於是自然流露的笑容，所以閉上的雙眼和張嘴微笑的嘴巴都以柔和的曲線來表現。

基本

為了突顯可愛感覺，整體五官圓形化處理。大大的眼睛加上形狀更明顯的鴨子嘴。

喜悅

微笑地瞇起雙眼，張開嘴露出笑容。所有線條都比正常版容貌來得圓潤，藉此強調Q版的可愛笑容。

生氣

鼓起臉頰，並且在嘴角邊畫弧形曲線，表現氣嘟嘟的感覺。

悲傷

五官往中央靠攏，以弧狀八字眉表現Q版的悲傷。

實作！ 一格漫畫

▶ 情境解說

向心儀的男生猛烈告白的場景。將自己最擅長的武器可愛發揮到淋漓盡致，再搭配稍微彎曲的身體和四處飛射的愛心向對方步步逼近。強勢的愛意攻擊就等對方自願上鉤。

▶ 描繪重點

由下而上的視線，雙手交疊貼於臉龐，表現緊迫盯人的感覺。可愛萌樣火力全開，在眼睛裡畫愛心，表現鎖定對方。雙手交疊貼於臉龐的請求姿勢，更增添裝可愛的氣勢。

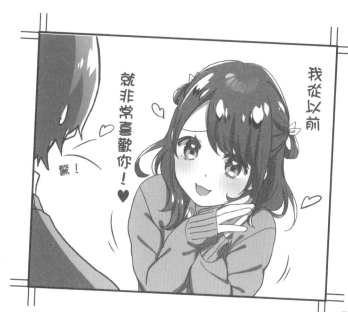

就非常喜歡你！♥

我從以前

驚！

不良少女

意志堅定，想做的事一定積極實踐，有時甚至還會使出暴力手段。個性直接，動不動就和別人吵架。帶點怒氣的表情突顯急性子的個性。

基本容貌

以吊眼和吊眉表現強勢個性。緊閉成ㄟ字形的雙唇，給人好勝心強的印象。以挑染的頭髮和耳環打造華麗外表，同時也增添一點生人勿近的威嚇感。

修過的短眉毛

將眉尾修得很短，給人一種不良少女的感覺。

足以恐嚇他人的銳利眼神

將睫毛畫得既粗又濃密以強調銳利的眼神。比起柔和曲線，以直線勾勒眼睛輪廓更能表現足以威嚇他人的銳利眼神。

頭髮挑染，耳環配件

雖然挑染和耳環都代表時尚，但對學生而言，這些都是不被允許的。所以刻意利用這兩種元素打造華麗的外表。

側面

下巴線條畫得銳利些，才能表現如刀一般的銳氣。

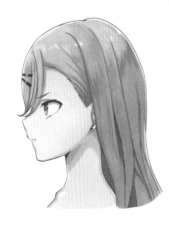

斜側面

黑眼珠稍微偏向上方，像是在瞪人一樣。臉頰弧度不要太圓，才能突顯銳利的輪廓。

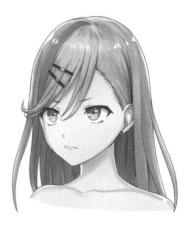

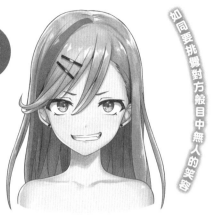

笑臉

如同要挑釁對方般目中無人的笑容

露齒笑，再加上左側嘴角稍微提高，表現自己完全無所懼的笑容。雖然臉上掛著笑容，但眼睛不因此變細長，維持犀利眼神以強調自己什麼都不怕。

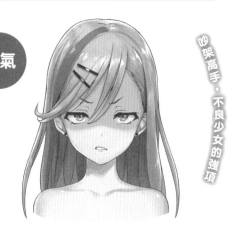

生氣

吵架高手，不良少女的強項

眼睛變細長，眉頭深鎖，嘴巴扭曲。一副想找人吵架、挑戰的表情。臉的上半部加上陰影，增添強烈的壓迫力。

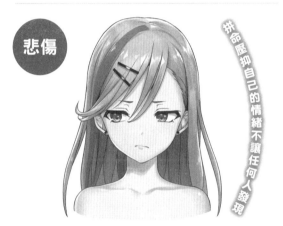

悲傷

拼命壓抑自己的情緒不讓任何人發現

雙眉緊蹙，像是俯視般將眼神撇向一邊，努力壓抑內心的悲傷，不讓任何人瞧見自己的軟弱。嘴巴維持ㄟ字形，僅眼神透露出一絲悲傷。

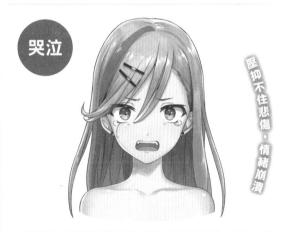

哭泣

壓抑不住悲傷，情緒崩潰

壓抑不住悲傷而情緒潰堤的瞬間。像個孩子般，完全無視周遭人的目光而嚎啕大哭。張大雙眼、張大嘴巴，再配上豆大般的淚珠。

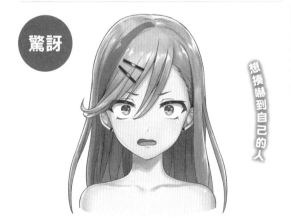

驚訝

想撲嚇到自己的人

以雙眼瞪大，瞳孔收縮，嘴巴張大的方式表現驚訝。僅右側嘴角向上拉提，打造因為受到驚嚇而想出手撲對方的感覺。

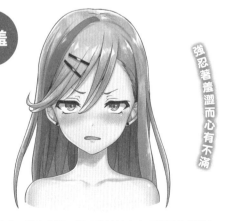

害羞

強忍著羞澀而心有不滿

以雙眉緊蹙，眼角上提，眉頭的皺紋來表現強忍著羞澀心情的模樣。眼睛半閉，如同咂嘴般將嘴巴往旁邊拉開，一臉心有不滿的表情。

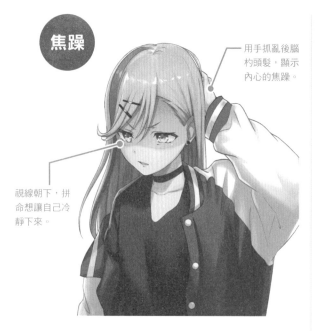

焦躁

用手抓亂後腦杓頭髮,顯示內心的焦躁。

視線朝下,拼命想讓自己冷靜下來。

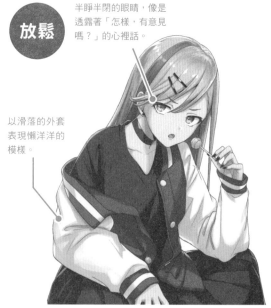

放鬆

半睜半閉的眼睛,像是透露著「怎樣,有意見嗎?」的心裡話。

以滑落的外套表現懶洋洋的模樣。

發怒的前一刻,坐立難安的焦躁

即將轉變為大動肝火的前一刻。以抓亂後腦杓頭髮的動作和眼睛朝下的視線表達內心的焦躁不安,坐也不是站也不是的模樣。

非常隨性又慵懶的大剌剌坐姿

敞開的外套隨性滑落,表現慵懶放鬆狀態。再搭配吃棒棒糖略顯幼稚的行為,給人不同於平日形象的反差。

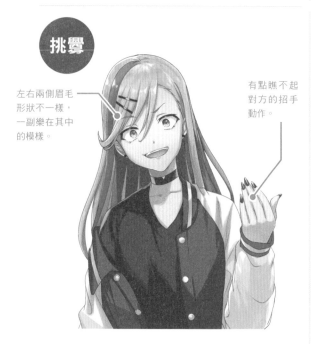

挑釁

左右兩側眉毛形狀不一樣,一副樂在其中的模樣。

有點瞧不起對方的招手動作。

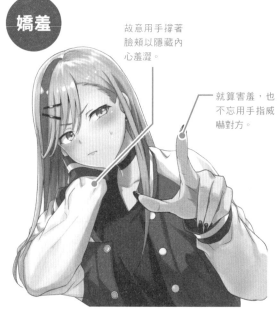

嬌羞

故意用手撐著臉頰以隱藏內心羞澀。

就算害羞,也不忘用手指威嚇對方。

像是煽動對方的輕視表情

為了表現直視對戰對象的感覺,睜大雙眼,並且如同鎖定對方似地收縮瞳孔。用戲謔般的笑容和招手動作挑釁對方。

平時絕對不讓人瞧見的傲驕

為了呈現不將對方放在眼裡的感覺,刻意像是漠不關心地用手撐著臉。但滿臉通紅,又用手指指責對方,再多動作都隱藏不了內心深處的羞澀。

基本

以大大的雙眼和圓潤的臉龐表現Q版可愛模樣，但保留吊眼和ㄟ字形嘴巴以維持角色人物特有的犀利。

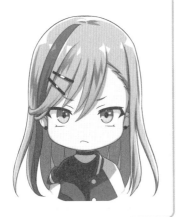

喜悅

單側嘴角上揚，稍微露出一些牙齒，帶有一絲「竊笑」的感覺。P81正常版的喜悅表情中是天不怕地不怕的笑容，而這裡則多了一分小屁孩的感覺。

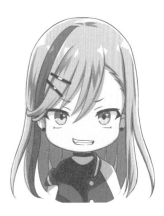

生氣

眉尾上挑、雙眼瞪大、嘴巴張大，直接了當地表現心中的憤怒。

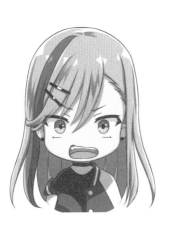

悲傷

雙眉緊蹙，上眼皮半閉，視線撇向一邊。比起強忍著悲傷的感覺，這裡要打造落寞且不可捉摸的模樣。

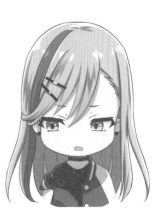

實作！ 一格漫畫

▶ **情境解說**

放學後操場傳來棒球社的練球聲音，獨自一人無所事事地坐在空蕩蕩的教室裡。不良少女向來不從事體育運動，或者應該說向來不會呼朋引伴地一起做些什麼事。即將高中畢業，不良少女風格也該……不過，一想到要重新振作當個認真的人，就覺得心好累。

▶ **描繪重點**

放任外套從肩膀上滑落，沒氣質地將雙腳擺在桌上，再搭配啜飲草莓牛奶的畫面。這種不協調的畫面最足以表現不良少女的特性。既無法像個成熟大人，也無法再回到過去當個小孩。

千金小姐

自尊心高且充滿自信，平時總是盛氣凌人的千金大小姐角色。雖然一副居高臨下的姿態，卻不顯刁蠻，隨時保持高尚的千金小姐氣質。

基本容貌

以大波浪捲髮給人閃亮華麗的印象。另外，為了突顯良好家教、彬彬有禮的行為舉止，以及充滿自信的模樣，描繪時特別注意細長清秀的雙眼、乾淨俐落的眉毛、口齒清晰的嘴角等幾個重點。

蓬鬆大波浪捲髮，高貴的象徵

充滿光澤的大波浪捲髮，更顯千金大小姐的完美形象。後腦杓紮一個蝴蝶結，更添優雅氣質。

給人自信滿滿的俐落眉毛

以修長又乾淨俐落的雙眉來表現千金小姐不容他人否定的自信和強勢氣場。

看似意志堅強的細長瞳孔雙眼

為了展現凡事依主見進行的堅強意志，將瞳孔畫得細長些，並將眼尾微微上提。

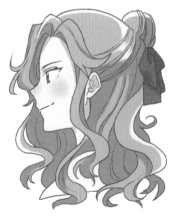

側面

以高聳的鼻梁突顯高貴氣質，並以俐落的下巴線條強調威風凜凜的形象。

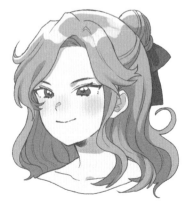

斜側面

臉頰不要過於圓潤，以銳利的輪廓打造聲勢赫赫的氣場。整體稍微朝向上方，給人目標總是定得很高的感覺。

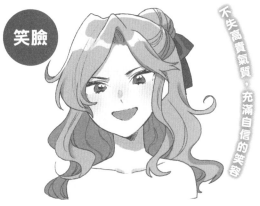

笑臉

不失高貴氣質，充滿自信的笑容

為了表現充滿自信的自誇笑容，稍微抬起下巴，帶點挑釁意味。視線由上往下，好比看著失敗的對手。嘴巴不要張得太大，保留高尚氣質。

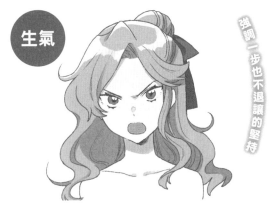

生氣

強調一步也不退讓的堅持

自己有理時，一步也不會退讓，充滿自信的強勢怒氣。眼角和眉尾向上挑，一副不服輸的認真表情瞪著對方。

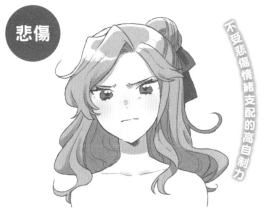

悲傷

不受悲傷情緒支配的高自制力

嘴巴緊抿成一直線，眉頭深鎖，眼睛拉得細長，表現出強忍著淚水的模樣。臉部稍微抬高，即便悲傷，也不忘高貴氣質。

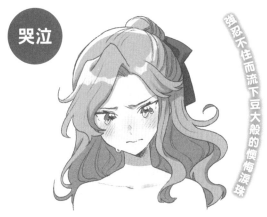

哭泣

強忍不住而流下豆大般的懊悔淚珠

收下巴低下頭，大顆淚珠從雙眼滑落。利用眉頭深鎖、緊咬著牙齒的嘴巴來表現沒能忍住淚水的遺憾，也透露出內心好勝不服輸的一面。

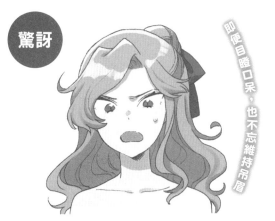

驚訝

即便目瞪口呆，也不忘維持吊眉

對壓根也沒想到的事情感到困惑的模樣。雖然驚訝，但嘴巴不要張得太大。保留吊眼和吊眉以維持強勢的眼神和氣場。

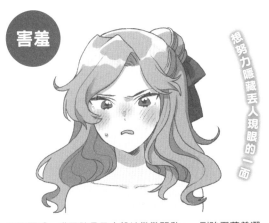

害羞

想努力隱藏丟人現眼的一面

眉頭緊蹙，嘴巴欲言又止般地微微開啟，一副強忍著羞澀的表情。利用臉紅和稍微濕潤的雙眼打造坦率的可愛模樣。

得意

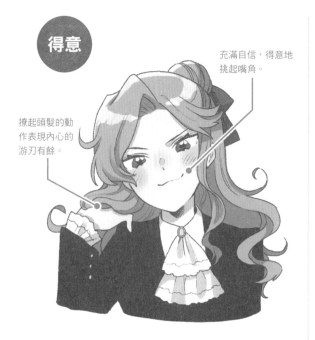

撩起頭髮的動作表現內心的游刃有餘。

充滿自信，得意地挑起嘴角。

千金小姐的招牌，春風滿面的得意表情

足以代表千金小姐的自豪得意表情。眼睛拉得細長且稍微俯視的感覺，並且用手撩起漂亮的大捲髮。嘴角上揚且將嘴巴的位置拉高一些，更增添得意洋洋的模樣。

女王式笑法

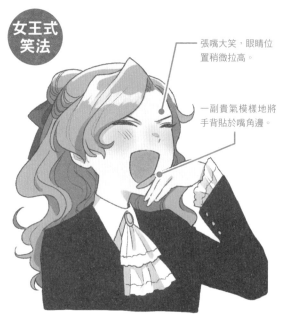

張嘴大笑，眼睛位置稍微拉高。

一副貴氣模樣地將手背貼於嘴角邊。

刻意展現給對方看的誇張笑法

最適合千金大小姐身分的傲慢女王式笑容。張大平時總是微微開啟的嘴巴，並且像是要遮掩似地用手背貼於嘴角邊。稍微輕壓臉頰，閉起的雙眼也稍微向上提高一些。

嫌惡

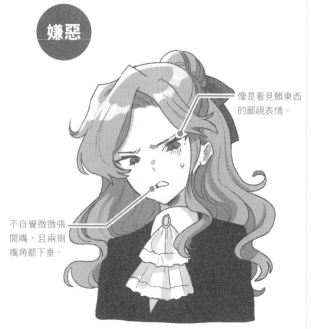

像是看見髒東西的鄙視表情。

不自覺微微張開嘴，且兩側嘴角都下垂。

充滿鄙視的嫌棄表情

看到難以忍受的事物時所露出的輕蔑眼神。收下巴，眼睛瞇成細長且眉頭深鎖。瞳孔向中間靠攏，視線朝下，嘴巴不自覺微微張開，兩側嘴角都下垂。

嬌羞

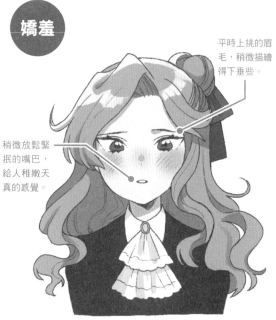

平時上挑的眉毛，稍微描繪得下垂些。

稍微放鬆緊抿的嘴巴，給人稚嫩天真的感覺。

平時罕見的呆萌表情

平時總是自豪能獨當一面，一旦受到他人幫忙，瞬間也會露出害羞的呆萌表情。維持吊眉，但眼角下垂且讓臉頰線條稍微柔和些。

基本

由於臉頰整體變圓潤，為了保留自信滿滿的感覺，特別用睫毛和眉毛來強調眼神。

喜悅

提高單側嘴角，露出得意的表情。將吊眉的弧度畫得柔和些，增加可愛氣息。

生氣

將瞳孔畫得比P85正常版容貌還要大，藉此表現Q版的怒氣。張大的嘴巴也以圓形處理。

悲傷

以緊抿的雙唇和平眉來表現悲傷。頭髮部分不要畫得太捲。

實作！ 一格漫畫

▶ 情境解說

讓女僕幫自己綁頭髮的情境。美容相關保養都請專人負責，絕不輕言妥協，但也沒有耐心等候拖拖拉拉。雖然這一天也沒有什麼特別的事要忙，只能坐著想事情等女僕綁好頭髮，但用手撐著臉和緊閉的嘴巴依舊難掩無聊的神色。

▶ 描繪重點

千金小姐被服侍得妥妥貼貼是天經地義的事，所以要描繪出一副理所當然的形象。坐姿端正，挺直背脊，以手撐臉，並以稍微朝下的眼神表現等候時的不耐煩。

性感美女

充滿女性魅力，以性感的誘惑將對方迷得神魂顛倒。為了呈現成熟女性的韻味，描繪時多留意表情，打造散發性感又優雅的氣質。

基本容貌

化上全妝，但留意不要過於低俗。強調抹上鮮豔紅色口紅的豐唇，增添性感風情。眼尾的哭痣，以及眼角邊的垂髮更顯成熟女性的嫵媚。

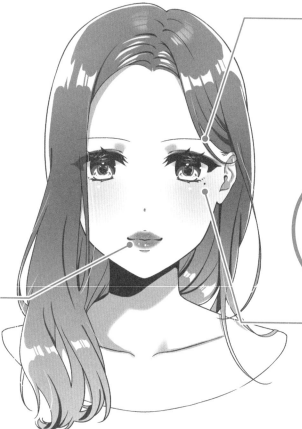

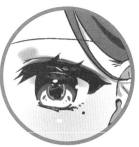

眼角邊垂下一縷髮絲

讓整體更顯優雅氣質的髮型，以眼角邊垂落的一縷髮絲增加性感魅力。

水潤光亮豐唇強調嬌媚性感

抹上口紅，打造豐唇，再加上一點水潤透色，鮮嫩欲滴的感覺，整體顯得更加明豔動人。

眼尾畫上一顆神祕的哭痣

在眼尾畫一顆哭痣，增添神祕氣質。一顆哭痣就能大幅改變一個人的形象。

側面

高挺的鼻梁、俐落的下顎線條，充滿成熟大人的臉形輪廓。臉上的全妝也要確實包含修長的睫毛。

斜側面

臉頰不要過於豐滿，清秀臉龐才能增添女性成熟魅力。於唇下加一條細線，表現豐唇的感覺。

笑臉

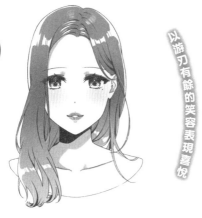

以游刃有餘的笑容表現喜悅

眉尾柔和地下垂，輕輕打開嘴巴以展現成人從容不迫的笑容。稍微調整一下垂髮的位置，不要讓頭髮蓋住表情，以免顯得愁容滿面。

生氣

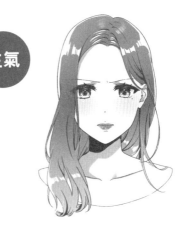

一閃而過的憤怒表情

並非勃然大怒，而是一閃而過瞬間的盛怒表情。雙眉微微靠近，眉尾向上挑起，視線稍微朝向下方，嘴巴緊緊閉合。

悲傷

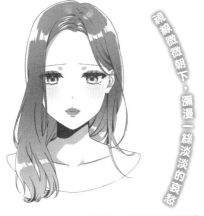

視線微微朝下，瀰漫一絲淡淡的哀愁

眉毛下垂，視線朝向下方，表現帶有一點淡淡哀愁的悲傷。畫出清楚的眼影，再加上修長的睫毛。眼頭加上陰影，增添抑鬱寡歡的愁容。

哭泣

短暫地淚流不止

眉毛下垂，眼睛稍微瞇成細長，表現淚流不止的模樣。嘴巴微微開啟，給人嚶嚶啜泣的感覺。讓滑落的淚痕帶點弧度以展現女人味。

驚訝

驚訝中暗藏一絲冷靜

雖然感到震驚，內心卻還是保持冷靜地默默思考著因應對策，成人式的焦慮表現。眼睛和嘴巴因驚訝而微微開啟，眉毛稍微向上挑。

害羞

雙眉下垂，措手不及的笑容

對於別人的稱讚話語或小失敗感到有點猝不及防，不自覺露出羞澀笑容。眉毛呈八字形下垂，嘴巴微微開啟露出靦腆的笑容，帶有一種感到困惑的表情。

誘惑

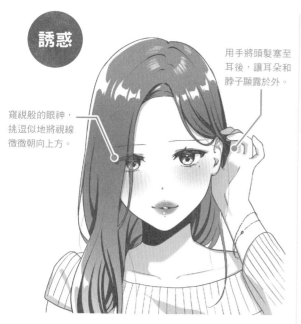

窺視般的眼神，挑逗似地將視線微微朝向上方。

用手將頭髮塞至耳後，讓耳朵和脖子顯露於外。

將自身的魅力當作武器

用手撩起頭髮、顯露於人前的光溜溜脖子、如窺視對方般的眼神、從容不迫且無所畏懼的笑容，這些都是性感角色人物的最強武器。

憂愁

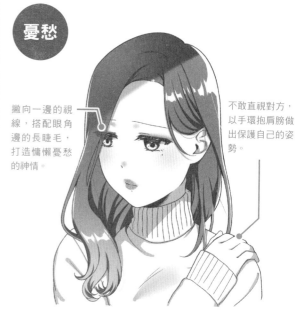

撇向一邊的視線，搭配眼角邊的長睫毛，打造慵懶憂愁的神情。

不敢直視對方，以手環抱肩膀做出保護自己的姿勢。

成熟女性才有的滿面愁容

經歷過酸甜苦辣人生的成熟女性才有的多愁善感表情。撇開視線、雙眉下垂、雙唇緊抿，像是拒他人於千里之外地用手環抱肩膀。

祕密

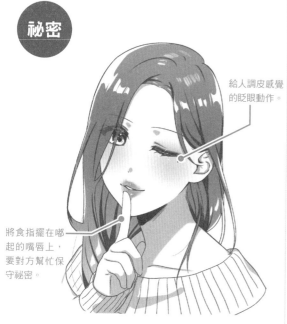

給人調皮感覺的眨眼動作。

將食指擺在嘟起的嘴唇上，要對方幫忙保守祕密。

要對方幫忙保守祕密

將食指擺在嘟起的嘴唇上、閉上單側眼睛，營造要說祕密話的氣氛。塑造和大姐姐共享祕密，性感中帶有俏皮的感覺。

嬌羞

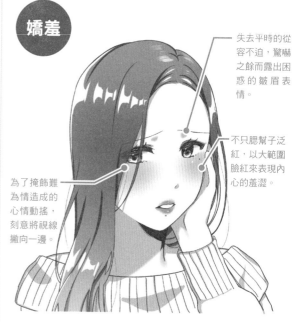

失去平時的從容不迫，驚嚇之餘而露出困惑的皺眉表情。

不只腮幫子泛紅，以大範圍臉紅來表現內心的羞澀。

為了掩飾難為情造成的心情動搖，刻意將視線撇向一邊。

煩亂脹紅的臉，不禁流露出可愛的一面

性感尤物向來從容不迫，但心儀的對象出現在眼前時，難免心情泛起漣漪而害羞地臉紅耳赤，意外表現出可愛的另一面。雙頰泛紅、眉毛下垂、視線飄忽不定，再加上以手托頰的姿勢。

基本

Q版後能夠表現成熟女人韻味的纖細線條消失了，所以透過放大瞳孔部分以保留性感的氛圍，這一點要特別留意。

喜悅

以修長的睫毛和微微微開啟的嘴巴表現嫵媚風情。多加注意不要將整體描繪得過於圓潤，太圓容易顯得稚氣。

生氣

眉尾上挑，拉開雙眼距離以表現氣噗噗的怒氣。嘴巴呈ㄟ字形並鼓起雙頰。

悲傷

將八字眉的眉根拉高至額頭，緊閉的雙唇呈ㄟ字形而非一直線。

實作！ 一格漫畫

▶ 情境解說

在酒吧裡被陌生人搭訕，正評估著對方的人品以決定要不要接受邀請。雖然嘴裡詢問對方是否真要邀請自己，但最後的選擇權還是掌握在自己手裡，這也是性感女郎最自豪的一點。

▶ 描繪重點

像是試探對方般雙眉微微下垂，嘴角微微上揚，展現嫵媚動人的姿態。眼睛稍微朝向下方，但視線由下往上端詳。由於是性感角色，當然要有意無意地將手置於胸前以吸引對方目光。

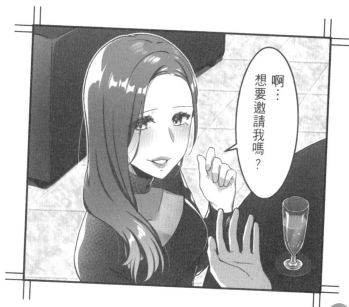

職業婦女

嚴以律己也嚴以待人，給人聰明、幹練的印象。完美主義且喜怒不形於色，極具專業形象的一面，但下班後徹底放鬆的模樣又形成極為鮮明的反差感。

基本容貌

身為商務人士，總是非常注意服裝儀容。烏黑直髮綁得整整齊齊，乾淨俐落的髮型。雖然是成熟女性，但描繪時盡量避免化濃妝，以簡約素雅為原則。

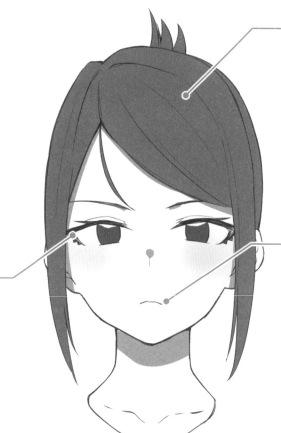

整理得乾乾淨淨，綁成髮髻的髮型

將黑色長髮牢牢地紮於腦後，表現角色人物的嚴謹個性，讓人完全感覺不到一絲一毫的浮躁。

細長清秀、銳利且充滿知性的雙眼

將睫毛畫得粗一些，以突顯炯炯有神的雙眼。瞳孔內不加高光，用黑色填滿，展現角色人物沉穩不浮躁的個性。

緊閉且看似意志堅定的嘴巴

以緊閉的雙唇且呈ㄟ字形的嘴角來表現意志堅定，絕不隨意通融的拘謹個性。

側面

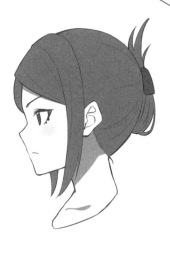

除了瀏海，後面的髮束也整理得簡潔俐落。最後再以符合商務人士身分的素雅單色髮夾簡單固定髮束。

斜側面

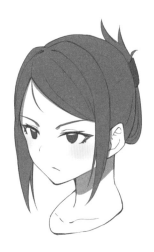

視線朝向上方，強調做事手腕強勁的形象。以斜線表現ㄟ字形嘴角。

笑臉

上班族特有的職業笑容

隱藏過於犀利的眼神，打造半月形眼睛和嘴巴的溫柔笑臉。用充滿笑意的表情打造不具溫度的職業笑容。

生氣

用力皺起眉頭，打造嚴厲的表情

一副要興師問罪的憤怒表情。眉尾用力向上挑起，上眼皮微微下垂，眼睛緊盯著對方。表情嚴肅地緊閉雙唇，營造興師問罪且饒不了對方的氣氛。

悲傷

強忍著心中的悲傷

向來堅強的職業婦女以八字眉和眼角下垂的表情來呈現悲傷的失落情緒。在下唇下方多畫一條線，表現緊咬嘴唇的模樣，。

哭泣

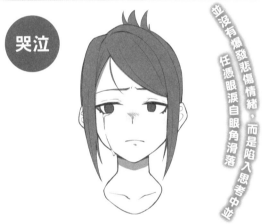

並沒有爆發悲傷情緒，而是陷入思考中並任憑眼淚自眼角滑落

眉心撐緊，雙唇緊閉，雖然強忍著淚水，卻還是不受控制地潸潸滑落。不在瞳孔中畫高光，表現淚水直流的深度悲傷。

驚訝

拉開眼睛和眉毛之間的距離，表現受到驚嚇的瞬間

張大雙眼，瞳孔縮小成圓形。平時總是眉頭深鎖，這次改將眼睛和眉毛之間的距離拉大，以少許變化來表現內心受到莫大驚嚇的瞬間。

害羞

卸下心房的表情，和平時的嚴謹個性天差地遠

緊閉雙唇不發一語，嘴巴呈狹窄的ㄟ字形，視線微微朝向下方，露出難為情的模樣。在臉頰上畫長斜線，表達因羞澀而脹紅臉。

思考

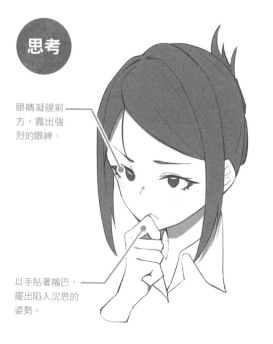

眼睛凝視前方，露出強烈的眼神。

以手貼著嘴巴，擺出陷入沉思的姿勢。

陷入認真的沉思中

雙眼向中間靠近，視線微微朝向上方，表現眼中看不到其他人事物，完全陷入深思中的模樣。固定姿勢不變，表情認真嚴謹。

嘆氣

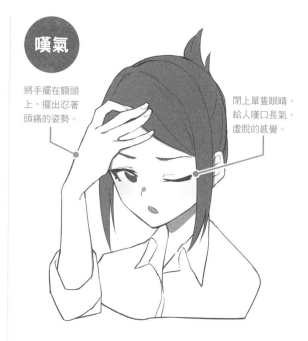

將手擺在額頭上，擺出忍著頭痛的姿勢。

閉上單隻眼睛，給人嘆口長氣，虛脫的感覺。

工作告一段落，深深嘆了一口氣

蛾眉微蹙，嘴巴上下拉長，表現深嘆一口氣的模樣。將手擺在額頭上，做出盯看電腦太久而感覺頭痛的姿勢。為了表現女強人的形象，刻意將袖子捲起來。

打呵欠

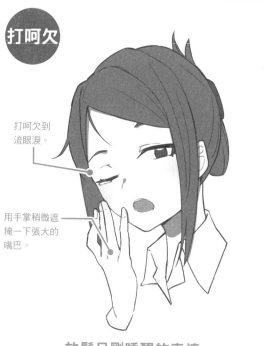

打呵欠到流眼淚。

用手掌稍微遮掩一下張大的嘴巴。

放鬆且剛睡醒的表情

嘴巴張大，一副沒睡醒，閉起單隻眼睛打呵欠的表情。為了讓人一眼看出剛睡醒，以右側頭髮翹起來的方式呈現。正因為是關機狀態，才有如此放鬆的表情。

嬌羞

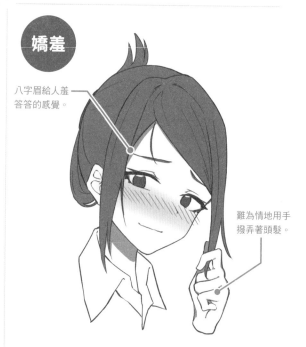

八字眉給人羞答答的感覺。

難為情地用手撥弄著頭髮。

試圖隱藏內心喜悅的羞澀表情

眉毛向中間靠攏，一時無法消化內心一湧而上的喜悅，不禁露出羞澀表情。用手撥弄頭髮，表現女強人的小女人一面。

基本

相比於P92的基本容貌，眼睛和臉型輪廓都更顯圓潤些，突顯可愛的一面。為了保留精明幹練形象，嘴巴維持ㄟ字形。

喜悅

不同於P93正常版喜悅表情中的職業笑容，這裡以柔和的弧度來勾勒嘴巴和眉毛，並且在臉頰上畫斜線以表現自然的笑容。

生氣

吊眉更進一步往上挑起，強調做事一絲不苟的形象。不同於正常版的生氣表情，像是張開嘴巴出聲抗議的模樣。

悲傷

十足的Q版形象，眉尾大幅下降，視線朝向下方，刻意放大表情變化。以眼角掛著淚珠表現悲傷。

實作！ 一格漫畫

▶ 情境解說

今天和國外客戶約見面。雖然自己帶領的下屬團隊已做好萬全準備，但畢竟是籌備很久的計畫案，為了預防突發狀況，還是要提前做好各項準備。包含移動時間在內，計算著自己還有多少充裕的準備時間，整個場景緊張又嚴肅。

▶ 描繪重點

戴上內側有數字錶面的女性腕錶，輕輕握拳並將手錶移至眼前。歪著頭緊盯著錶面，仔細確認時間。這是最符合上班族形象的畫面。

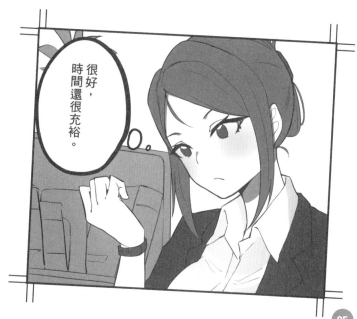

很好，時間還很充裕。

研究學者

一心一意專注於研究，對其他事物完全不感興趣，帶有一點固執的孩子氣。活用眼鏡表現角色人物的情感。

基本容貌

用許多髮夾將瀏海夾起來以避免干擾研究。再紮2隻小辮子表現孩子氣的一面。沉浸在最愛的研究之中，雙眼炯炯有神，以稍微向上挑的吊眼和一副大眼鏡增添知性形象。

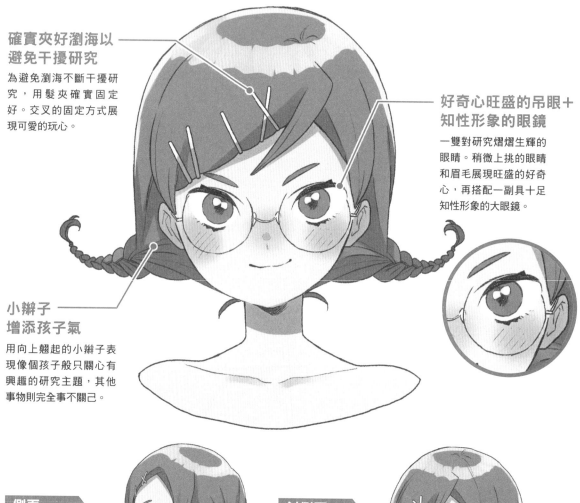

確實夾好瀏海以避免干擾研究

為避免瀏海不斷干擾研究，用髮夾確實固定好。交叉的固定方式展現可愛的玩心。

好奇心旺盛的吊眼＋知性形象的眼鏡

一雙對研究熠熠生輝的眼睛。稍微上挑的眼睛和眉毛展現旺盛的好奇心，再搭配一副具十足知性形象的大眼鏡。

小辮子增添孩子氣

用向上翹起的小辮子表現像個孩子般只關心有興趣的研究主題，其他事物則完全事不關己。

側面

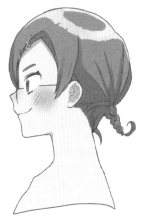

稍微擦拭掉部分的眼鏡鏡腳，以避免遮住眼睛。鼻子向上翹，嘴角開心地向上揚起。

斜側面

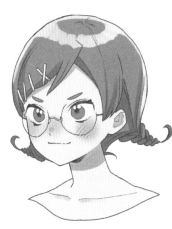

為了保留可愛的孩子氣，留意左右側小辮子的高度，並且讓臉頰略顯圓潤些。

笑臉

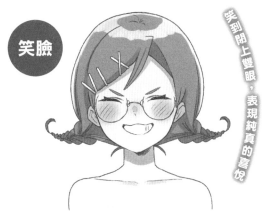

笑到閉上雙眼，表現純真的喜悅

大大的眼鏡配上緊閉的雙眼、微微上挑的眉毛、張大的嘴巴和牙齒線，表現開心天真的笑容。

生氣

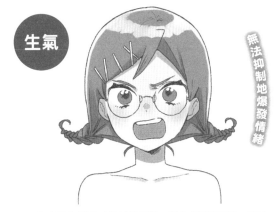

無法抑制地爆發情緒

一旦情緒爆發就難以控制的個性。張大嘴露出牙齒，讓人確實感覺到激動的怒氣。眼睛和眉毛都向上挑起。

悲傷

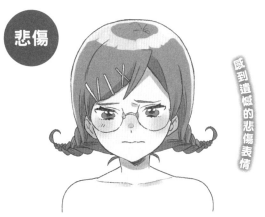

感到遺憾的悲傷表情

視線朝向下方，眼睛拉成細長，微微皺眉，縮小眉毛與眼睛之間的距離，表現遺憾難過的心情。嘴唇呈波浪狀，給人強忍著悲傷的感覺。

哭泣

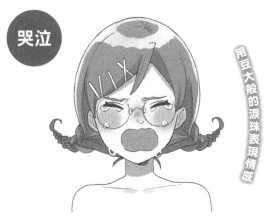

用豆大般的淚珠表現情感

豆大般的淚珠不斷滑落，表現出用力宣洩且難以控制的傷心情緒。嘴巴張開到幾乎半張臉大，藉此呈現角色人物的情感起伏很大。

驚訝

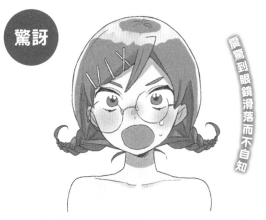

震驚到眼鏡滑落而不自知

驚訝到連眼鏡彈開滑落都不自知，表現大吃一驚的模樣。瞪大雙眼，張大嘴巴，並且在臉頰上畫幾滴汗珠。

害羞

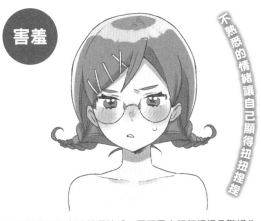

不熟悉的情緒讓自己顯得扭扭捏捏

不知道該如何表達羞澀情感，因而露出扭扭捏捏且驚慌失措的表情。臉頰脹紅且嘴巴有點向前突出的微微開啟。

認真

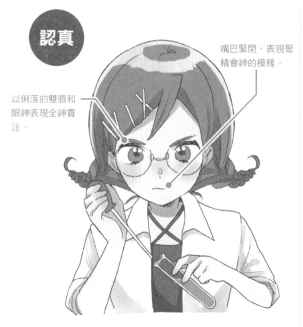

以俐落的雙眉和眼神表現全神貫注。

嘴巴緊閉，表現聚精會神的模樣。

聚精會神於研究上的認真表情

描繪研究學者心無旁鶩地專注於實驗上的神情。眼神集中於手上的動作，眉毛犀利地向上挑起，緊閉著嘴巴，心思精神全集中於藥品變化上。

疲勞

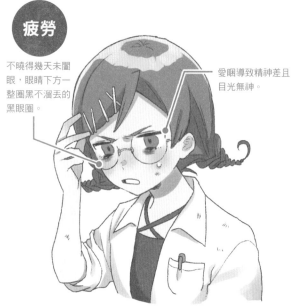

不曉得幾天未闔眼，眼睛下方一整圈黑不溜丟的黑眼圈。

愛睏導致精神差且目光無神。

熬夜好幾天的愛睏倦容

為了做實驗，持續好幾天沒睡覺，疲勞已經累積到極限。眼睛下方畫出濃濃的黑眼圈，再搭配又小又黑的瞳孔，表現一副非常想睡覺的模樣。

感動

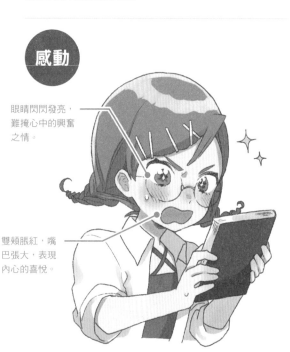

眼睛閃閃發亮，難掩心中的興奮之情。

雙頰脹紅，嘴巴張大，表現內心的喜悅。

對豐收的成果感到相當興奮

感動於總算獲得想要的東西，因喜悅而興奮不已。雙眼熠熠生輝，眉尾高挑，臉頰脹紅以突顯內心的喜悅。

嬌羞

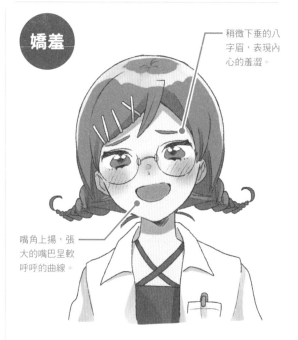

稍微下垂的八字眉，表現內心的羞澀。

嘴角上揚，張大的嘴巴呈軟呼呼的曲線。

不同於往常的溫和

只會出現在好友面前，敞開心扉的放鬆表情。稍微下垂的八字眉，變細長的眼睛都讓眼神顯得異常溫柔。紅紅的鼻頭，再加上張開的嘴巴。

基本

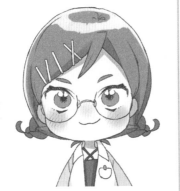

短短的小辮子配上圓滾滾的頭,讓整體臉形輪廓勻稱又可愛。瀏海上的髮夾也畫得稍微大一些。

喜悅

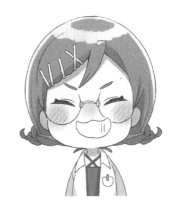

加大牙齒面積,更顯天真活潑。閉上雙眼,以及向上提起的嘴角,所以必須將眼睛部位連帶地提高一些。

生氣

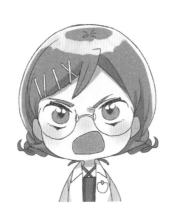

以眉間的線條和張大的嘴巴表現怒氣。瞳孔稍微向上偏移,給人瞪視的感覺。

悲傷

抖動的八字眉和波浪形狀的嘴巴,表現內心的哀傷。臉頰上畫斜線,給人小孩子般鬧彆扭的感覺。

實作! 一格漫畫

▶ 情境解說

歷經千辛萬苦,幾經無數次的失敗,終於實驗成功的瞬間。整間屋子充滿濃煙,衣服皺巴巴又髒兮兮,但期盼已久的成果總算到手,因難掩興奮之情而開心到雙眼閃閃發光。

▶ 描繪重點

看到手中的成果,再也難掩心中的興奮,不僅張口大叫,眼睛因雀躍而閃閃發亮,眉毛也因為開心而向上挑起。用手壓住因興奮而快要滑落的眼鏡鏡腳。

小蘿莉

表現純真、像女童般的可愛萌樣。情感表現很直接,所以生氣時滿臉憤怒,開心時滿面笑容,活用整張臉來描繪表情。

基本容貌

沒有特別設定的情況下,為了呈現稚氣,完全採用小女童喜歡的又大又單純的裝飾品。紮起成年人難以掌控的馬尾髮型,打造女童特有的稚嫩、可愛萌樣。

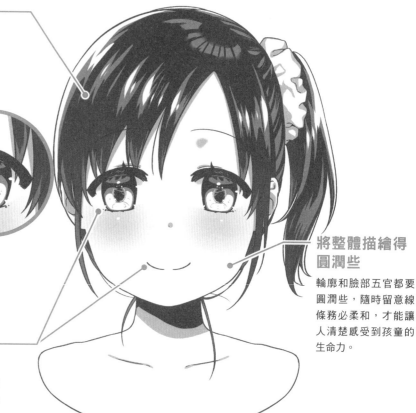

大膽地將頭髮畫成黑色

為了區別不同於金髮辣妹,將髮色改為自然的黑色,表現角色人物的純真可愛。

將整體描繪得圓潤些

輪廓和臉部五官都要圓潤些,隨時留意線條務必柔和,才能讓人清楚感受到孩童的生命力。

用臉部五官表現孩子氣

透過大大的雙眼,不畫出明顯嘴唇的方式來表達孩子純真的感覺。

側面

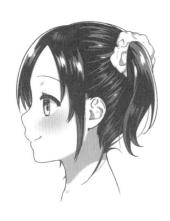

鼻子線條圓潤些,畫出柔和曲線的鼻梁,充分表現孩子般圓滾滾的感覺。

斜側面

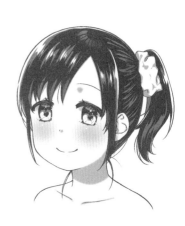

幾乎呈正圓形的頭部,有助於讓臉頰看起來更顯柔軟。

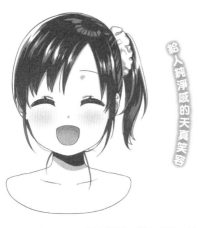

笑臉

給人純淨感的天真笑容

為了展現天真無邪，抬高眉毛，閉上雙眼，張大嘴巴，以略微誇張的表情來呈現。基本容貌中原本就是一雙大眼睛，所以閉上雙眼時，記得拉開眼睛和眉毛之間的距離。

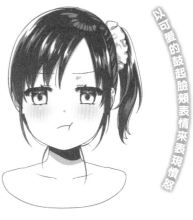

生氣

以可愛的鼓起臉頰表情來表現憤怒

鼓起臉頰，嘟起嘴，表現內心氣噗噗的不滿情緒。半閉的眼睛和微微蹙眉的表情，表現小孩特有的幼稚彆扭情緒。

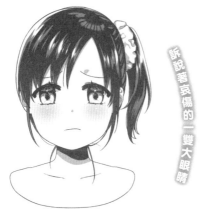

悲傷

訴說著哀傷的一雙大眼睛

如同強忍著淚水，雙眉緊蹙且下垂，嘴巴緊閉呈ㄟ字形。營造可愛模樣的同時，也別忘記呈現悲傷。

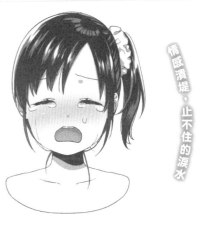

哭泣

情感潰堤，止不住的淚水

像個孩子般讓情緒一舉宣洩而出。任憑豆大般的淚珠滑落，張大嘴巴，表現發出聲音大哭的模樣。

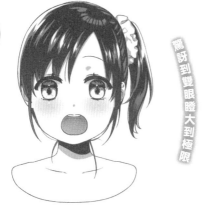

驚訝

驚訝到雙眼瞪大到極限

睜大雙眼，張大嘴巴，一副大驚失色的模樣。想像驚訝到發不出聲音，表情凍結的畫面。

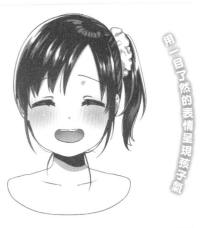

害羞

用一目了然的表情呈現孩子氣

不擅長隱瞞情感的個性，所以將內心的羞澀直接顯現於臉上。坦率表現出孩子般的天真無邪。

乞求

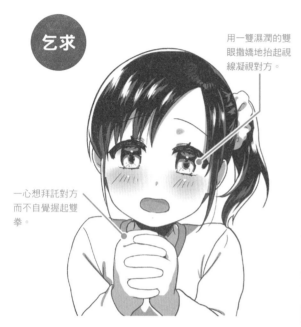

用一雙濕潤的雙眼撒嬌地抬起視線凝視對方。

一心想拜託對方而不自覺握起雙拳。

善用自身的可愛請求對方

想像「媽媽，拜託啦！」的情景，用微微向上的視線和一雙大眼睛展現純真的可愛。重點在於小心不要變成耍心機的感覺。

空腹

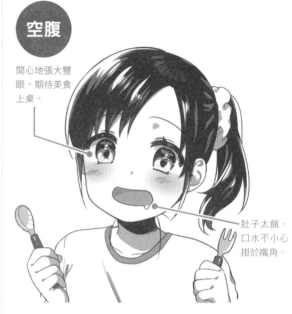

開心地張大雙眼，期待美食上桌。

肚子太餓，口水不小心掛於嘴角。

美食當前，開心到雙眼閃閃發亮

一切就緒，準備大快朵頤，不僅嘴巴張大，眼睛也閃著亮光。拿起刀叉，就好像美食已經準備上桌，讓整個畫面生動了起來。

困擾

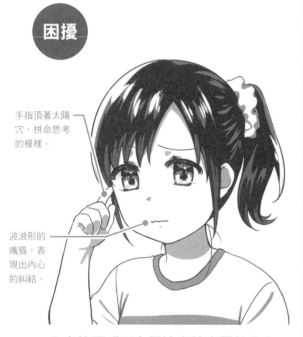

手指頂著太陽穴，拼命思考的模樣。

波浪形的嘴唇，表現出內心的糾結。

心中的困惑不自覺地直接表露於臉上

「唔～？」一副摸不著頭緒的表情，單側眉毛下垂，嘴巴扭曲，用手指不斷抓搔太陽穴一帶。腦中的不明就裡全顯露在表情和動作上。

嬌羞

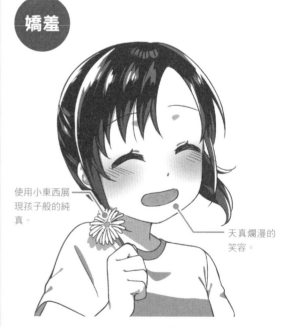

使用小東西展現孩子般的純真。

天真爛漫的笑容。

小女孩的情感表現

以泛紅的雙頰呈現孩子般的純真喜悅。因為還是小女孩，使用一些野花等小東西來表達愛情羞澀的感覺。

基本

增加眼睛裡的黑色部分，讓雙眼相對於臉孔來說是又大又圓。為了保留圓潤的嬰兒肥，稍微將整張臉往橫向拉開。

喜悅

刻意不畫出清楚的眼睛輪廓，而以漫畫方式來呈現天真爛漫的開心表情，藉此強調角色人物的孩子氣。

生氣

P101正常版生氣表情中，上眼皮和下眼皮幾乎平行，看起來帶有藐視意味，所以Q版中刻意以垂眼來展現可愛模樣。

悲傷

不同於P101正常版的悲傷表情，這裡的眉毛略微彎曲，稍微減輕悲痛嚴肅的感覺。

實作！ 一格漫畫

▶ 情境解說

沒有補習的放學後。可以完全放鬆的小女孩開心地和好朋友一起玩樂，這是一天之中最充滿活力、最愉快的時光。為了讓人感受到小孩特有的生命力，刻意以稍微誇張的動作和表情來呈現。透過聲音和小道具表現出孩子般的活力與純真。

▶ 描繪重點

張大嘴巴讓人一眼就看出角色人物的愉快心情。再透過跳繩等小道具以突顯樂在其中的感覺。畫出跳動的髮絲，展現愉快心情和充滿活力。

恐怖情人

平時很文靜、順從且可愛，然而一旦和關係密切的人發生爭執，攻擊性相當高，是個內心隱藏恐怖因子的角色人物。

基本容貌

多數恐怖情人平時非常依賴另一半，做事也比較被動，然而一旦對方試圖離開，強烈的情感會瞬間爆發。雙馬尾的捲髮展現可愛模樣，但另一方面，瞳孔收縮，一副看似糾纏不清的眼神，隱約透露著內心的瘋狂。

雙馬尾加上草莓髮飾，可愛又迷人

高高的雙馬尾大捲髮，搭配大蝴蝶結和草莓髮飾，展現角色人物的可愛萌樣。

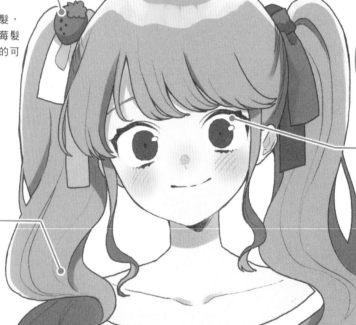

緊盯不放，糾纏不清的眼神

瞳孔收縮，宛如鎖定對方般緊盯不放。凝視的眼神透露出內心的狂野。

捲髮增添夢幻美麗形象

恐怖情人平時總是表現得非常溫馴，茂密的捲髮給人嫻淑又夢幻的印象。

側面

放大眼白部分，表現緊盯不放，異於常人的神情。

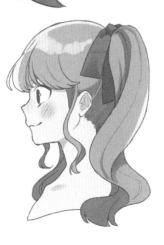

斜側面

臉頰旁留一小撮頭髮，襯托小巧玲瓏的臉龐。描繪張大的雙眼時，注意左右兩側的平衡。

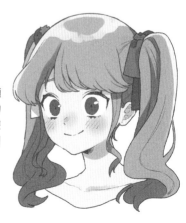

笑臉

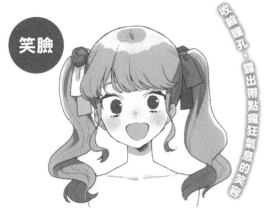

收縮瞳孔，露出帶點瘋狂氣息的笑容

雖然笑容可掬，但收縮的瞳孔給人些許毛骨悚然的感覺。嘴巴張大，但嘴角稍微上提，保留原有的眼睛大小，畫出凝視對方的感覺。

生氣

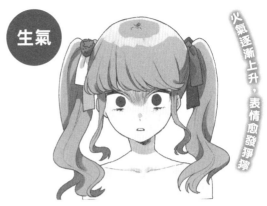

火氣逐漸上升，表情愈發猙獰

恐怖情人為了排除礙眼的對手，向來不擇手段。為了營造不同於溫柔表情的反差感，收縮瞳孔且雙眼向上吊起。

悲傷

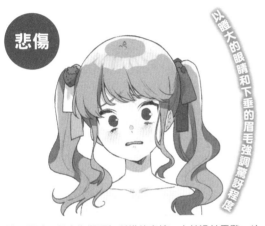

以瞪大的眼睛和下垂的眉毛強調驚訝程度

雙眉緊蹙，露出為難不知所措的表情。由於過於震驚，比起悲傷，表情更接近於絕望。嘴巴扭曲且微微開啟，一副快要哭出來的模樣。

哭泣

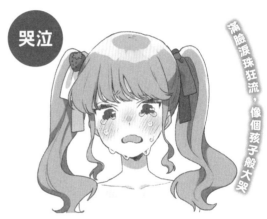

滿臉淚珠狂流，像個孩子般大哭

任憑豆大般的淚珠狂流，像個孩子般坦率地表現內心的難過。不同於往常的大眼，稍微拉長雙眼，並且扭曲眉毛和嘴巴線條。

驚訝

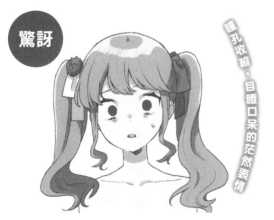

瞳孔收縮，目瞪口呆的茫然表情

緊盯著眼前令人難以接受的現實，雙眼瞪大，瞳孔卻縮得很小。嘴角微微開啟，表現內心巨大的動搖。

害羞

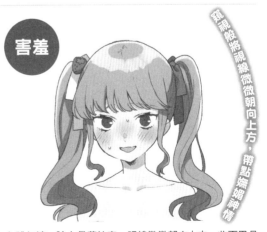

靦腆般將視線微微朝向上方，帶點嫵媚神情

心跳加速，臉上帶著笑容，視線微微朝向上方。收下巴且眉毛下垂，刻意扭曲嘴巴以做出帶點嫵媚的表情。

恍惚

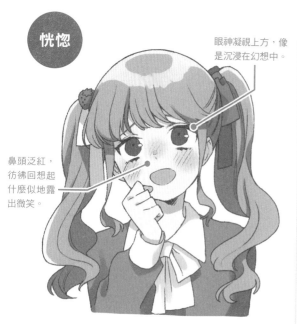

眼神凝視上方，像是沉浸在幻想中。

鼻頭泛紅，彷彿回想起什麼似地露出微笑。

沉浸在回憶中，臉上不禁露出笑容

瞳孔偏移至上方，一副沉浸在回憶之中的陶醉表情。鼻頭微微泛紅，表現品嚐著喜悅的興奮之情。另外，將手擺在不自覺張開的嘴角邊。

焦躁

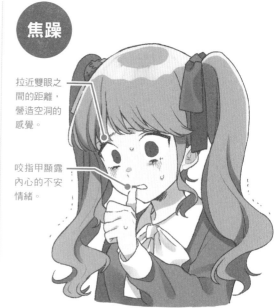

拉近雙眼之間的距離，營造空洞的感覺。

咬指甲顯露內心的不安情緒。

壓抑不住內心的不安和焦躁

雙眼靠近且視線朝向下方，表現無法壓抑的不安和焦躁情緒。另外再搭配咬指甲略顯幼稚的動作，以及眼睛下方的青筋和發抖線條。

絕望

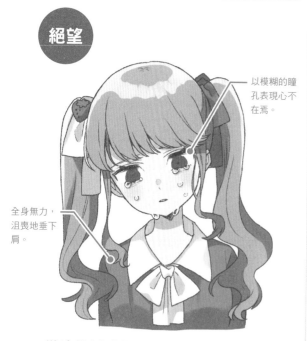

以模糊的瞳孔表現心不在焉。

全身無力，沮喪地垂下肩。

溢流的淚珠展現恐怖情人軟弱的一面

因絕望而任憑淚珠不斷滑落，恐怖情人也有軟弱無助的一面。平時總是呈收縮狀態的瞳孔，改以放大模糊的方式處理。

嬌羞

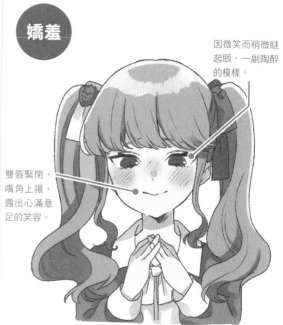

因微笑而稍微瞇起眼，一副陶醉的模樣。

雙唇緊閉，嘴角上揚，露出心滿意足的笑容。

一副沉醉的表情想著心上人

羞澀地閉著嘴微笑，而不是張大嘴巴。臉部微微朝下，以稍微瞇成細長的眼睛和八字眉表現陶醉和害羞的模樣。

基本

增加雙馬尾的髮量，讓整體有種毛茸茸的感覺。將眼睛畫得又大又圓，有助於減輕偏執的可怕形象。

喜悅

為了符合Q版形象，特別強調可愛模樣，因此捨棄帶有瘋狂感覺的僵硬笑容，改用略帶嬌羞的眉開眼笑。

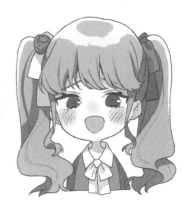

生氣

透過眉間的直線讓人留下深刻印象。放大眼白部分，縮小瞳孔，並且在眼睛下方畫出濃濃的黑眼圈，增添一絲毛骨悚然的氣息。

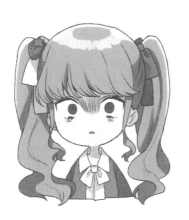

悲傷

哭到整張臉又腫又紅，增添可愛萌樣。再透過豆大般的淚珠和無力下垂的肩膀表現悲傷情緒。

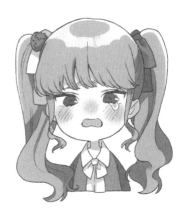

實作！ 一格漫畫

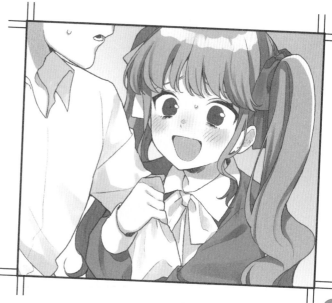

▶ 情境解說

不想要心愛的男友離自己而去，拼命挽著他的手臂求他留下。賣力試圖說服對方，表示自己什麼都願意做，只求對方留下，然而一旦發現無論說什麼都沒用時，很可能會因為發狂而做出令人意想不到的事。

▶ 描繪重點

雖然心裡焦躁著不想失去對方，但還是必須保持可愛形象，所以扭曲嘴巴並露出似笑非笑的僵硬笑容。透過臉上的汗水表現賣力說服對方的積極性，並且讓眼珠互相靠近，打造腦中正思索著該怎麼說話的感覺。

狂人

沒有常識，又老是按照自己的邏輯做事，是個讓人不知道會做出什麼事的可怕角色。特別留意眼睛的描繪方式，以稍微誇張的表情營造狂妄不羈的感覺。

基本容貌

狂妄角色的最大特色是一雙充斥著瘋狂的眼睛。在虹膜輪廓和瞳孔之間多畫一圈，營造無法對焦的感覺。以稍微扭曲的嘴角表現情緒不穩定。另外，華麗的挑染髮型，讓自己顯得與眾不同。

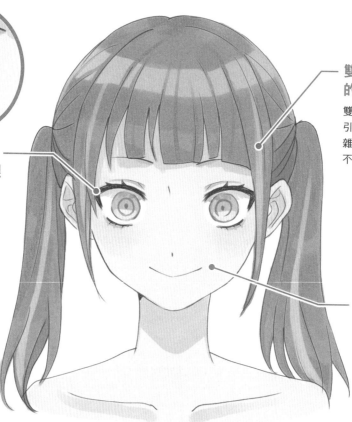

充斥著瘋狂氣息，眼神不對焦的雙眼

眼睛睜大，眼白部分增加，黑色瞳孔部分縮小，讓眼睛散發一股猖狂的氣息。

雙馬尾配上華麗的挑染髮型

雙側的中馬尾，再加上引人注目的挑染、稍微雜亂的髮尾，打造一種不平衡的美感。

嘴笑眼不笑的笑容

嘴角微微上揚，但眼睛卻沒有隨之瞇成細長。雖然是笑臉，卻是僵硬、不自然的笑容。

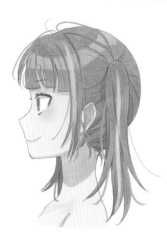

側面

瞳孔縮小，嘴角用力向上揚起，表現內心的不穩定。注意馬尾的位置不要太高。

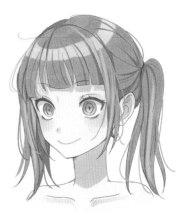

斜側面

略微低頭地露出笑臉，左右瞳孔不一樣大，表現出狂妄不羈的感覺。

笑臉

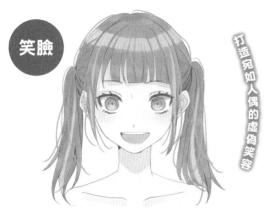

打造宛如人偶的虛偽笑容

眼睛睜大，嘴巴張大，看似露出笑容的表情。保留凝視正前方的瞳孔和眼睛形狀，營造一種不是打從心底微笑的悚慄氣氛。

生氣

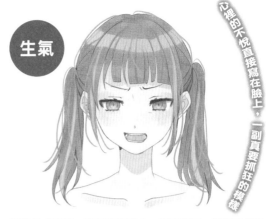

心裡的不悅直接寫在臉上，一副真要抓狂的模樣

眼睛拉成細長，怒目瞪視前方，表現怒氣一觸即發的感覺。眉心擰緊，眉尾向上提起，嘴巴張大且扭曲，將心中的怒氣完全寫在臉上。

悲傷

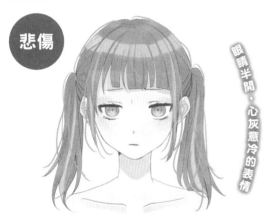

眼睛半開，心灰意冷的表情

稍微下垂的八字眉，半開的眼睛。拉大眉毛和眼睛之間的距離並畫出雙眼皮，比起悲傷，更強調意志消沉的感覺。嘴巴微微開啟。

哭泣

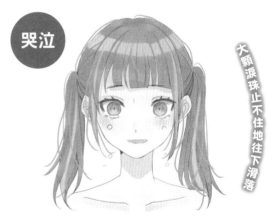

大顆淚珠止不住地往下滑落

豆大般的淚珠不斷從張大的眼睛往下掉落，就連自己也搞不清楚為什麼淚水成行。眉毛微微彎曲，似笑非笑地半張開嘴。

驚訝

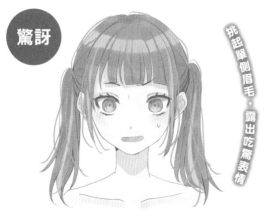

挑起單側眉毛，露出吃驚表情

驚訝到挑起單側眉毛且歪了嘴巴。在雙眉之間畫皺紋，表現內心的困惑，而嘴巴也因為眼前的震撼而不自覺張大。另外，在臉頰上畫幾滴冷汗。

害羞

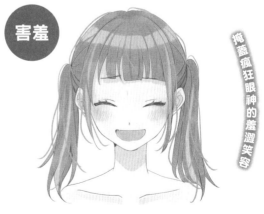

掩蓋瘋狂眼神的羞澀笑容

閉上原本總是睜大的眼睛以掩蓋狂妄氣息。小幅度的倒八眉毛，搭配張大的嘴巴，放鬆兩側嘴角以表現內心的羞澀。

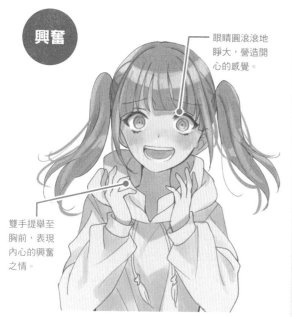

興奮

眼睛圓滾滾地睜大，營造開心的感覺。

雙手提舉至胸前，表現內心的興奮之情。

狂妄的情緒高漲而興奮不已

將平時總是睜大的狂妄雙眼畫得更圓一些，表現愉快的心情。張大嘴巴讓上下排牙齒露出來。透過雙馬尾的跳動表現內心的興奮。

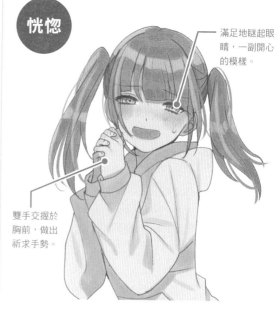

恍惚

滿足地瞇起眼睛，一副開心的模樣。

雙手交握於胸前，做出祈求手勢。

充滿猖狂氣息的恍惚表情

會對一般人意想不到的事情感到喜悅，進而露出充滿猖狂氣息的恍惚表情。滿足地瞇起眼睛，張開嘴巴，眉毛下垂，一副完全放鬆的表情。

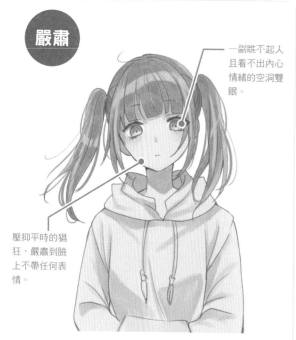

嚴肅

一副瞧不起人且看不出內心情緒的空洞雙眼。

壓抑平時的猖狂，嚴肅到臉上不帶任何表情。

完全不同於往常的冷漠表情

為了表現嚴肅且不帶任何情緒的表情，眼睛微微下垂，視線朝向下方。瞳孔朝向中間靠近，表現出一副瞧不起人的模樣。小小的嘴巴透露窮極無聊的心緒。

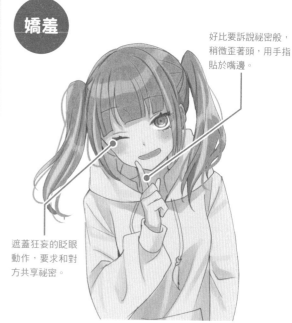

嬌羞

好比要訴說祕密般，稍微歪著頭，用手指貼於嘴邊。

遮蓋狂妄的眨眼動作，要求和對方共享祕密。

用眨眼動作和對方共享驚人祕密

以眨眼動作多少遮掩一點狂妄的眼神。可愛地向前傾身，露出嬌羞的表情。眨眼、歪著頭，連帶擺動的雙馬尾也一起做表情。

基本

圓滾滾的臉蛋讓整體更顯可愛，也藉此突顯詭異的雙眼，強調角色人物的狂妄個性。

喜悅

為了打造Q版的可愛形象，閉起雙眼，露出可愛笑容。再透過臉頰上的斜線增添俏皮感。

生氣

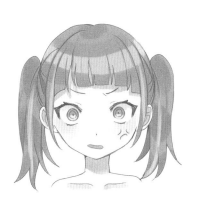

不同於P109的正常版生氣表情，眼睛維持又大又圓，臉頰上描繪憤怒符號，再加上揚起的眉毛，扭曲的嘴巴，充分表現瘋狂的怒氣。

悲傷

雙眼依舊睜大，但稍微放鬆向上揚起的眉毛，另外再搭配不自覺向兩側拉開的嘴角以表現內心的悲傷。

實作！ 一格漫畫

▶ 情境解說

狂妄之氣一舉飆升的滿月之夜，拿著刀一步步逼近目標。戴上連帽上衣的帽子，作為形式上的變裝，遮蓋住角色人物最大特色的挑染雙馬尾，卻掩蓋不了睜大雙眼中的狂妄之氣。

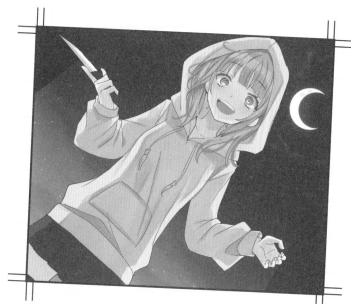

▶ 描繪重點

獵物近在眼前時，隱藏不住內心的喜悅而露出近乎瘋狂的眼神。開心地張大嘴，右手把玩著刀子，一副相當熟練的模樣。張開的左手臂和彎曲的手指，都充滿著莫名的興奮之情，一步步逼近對方，不讓對方逃出自己的手掌心。

TITLE

女子表情屬性大全

STAFF

出版	瑞昇文化事業股份有限公司
編著	飛鳥出版
譯者	龔亭芬
總編輯	郭湘齡
責任編輯	蕭妤秦
文字編輯	張聿雯
美術編輯	許菩真
排版	洪伊珊
製版	印研科技有限公司
印刷	桂林彩色印刷股份有限公司
	綋億彩色印刷有限公司
法律顧問	立勤國際法律事務所　黃沛聲律師
戶名	瑞昇文化事業股份有限公司
劃撥帳號	19598343
地址	新北市中和區景平路464巷2弄1-4號
電話	(02)2945-3191
傳真	(02)2945-3190
網址	www.rising-books.com.tw
Mail	deepblue@rising-books.com.tw
初版日期	2022年8月
定價	360元

ORIGINAL JAPANESE EDITION STAFF

編集	安藤茉衣（スタジオダンク）
デザイン	佐藤明日香（スタジオダンク）
DTP	上坂智子、徳本育民
執筆協力	雅や、大石則幸、村山 悠、内藤真左子
イラストレーター	くろでこ　幸原ゆゆ　北彩あい
	鍋木　たぴおか
製作	石黒太郎（スタジオポルト）
	長澤隆之（飛鳥出版）
進行・営業	牧窪真一（飛鳥出版）

國家圖書館出版品預行編目資料

女子表情屬性大全：5位專家指導!表情
呈現大滿足!/飛鳥出版編著；龔亭芬譯.
-- 初版. -- 新北市：瑞昇文化事業股份
有限公司, 2022.02
112面；18.2 x 25.7公分
譯自：プロが教える！描きわけのテク
ニック 女の子の表情カタログ
ISBN 978-986-401-543-6(平裝)
1.CST: 漫畫 2.CST: 人物畫 3.CST: 繪畫
技法

947.41　　　　　　　　111000167